Photography for Cultivating Sensitivity

感性的攝影技巧

櫻井 始 著

前　言

用觀察來學習優越的感性

　　我喜歡這句「感性與技術」。攝影的樂趣在於能夠將看到的感覺，徹底地表現出來。

　　無論是美麗的四季、令人憐愛的花朵，旅途上的邂逅、充滿魅力的人物、及艷麗的光彩等，都可以利用近距離攝影，表現出其最感人的形、光、色。能將令人感動的地方，留在影像裡，是最好不過的了。再來是選擇畫面（鏡頭）、光圈或是快門等等的技術上問題。因為，如果是自動化攝影，無法付予作品任何生命力。

　　結合感性與技術時，將會衍生出種種想法，藉以完成賦有個性的影像表現。

　　『感性的攝影技巧』是希望藉由觀察，具體地表現攝影意像、重點及技術，同時也希望能當作各位攝影時的參考作品。

FOREWORD

DISCOVERING THE HIGHEST LEVEL OF SENSITIVITY

I like the terms, "sensitivity and technique." To be able to express just by looking and feeling is the fun in photography.

We can close up on the most expressive form, light, and color of the picturesque four seasons, a lovely flower, a travel encounter, an attractive person or a brilliant light. There is nothing better than leaving traces of images that move you. After, you can think about techniques for proper framing (by choosing the right lens), focus or choice of shutter speed. If you trust everything to automatic, you cannot capture the life force of your picture. In the combination of sensitivity and technique, several ideas spring up, and you can accomplish individualism of image expression.

"Photography for Cultivating Sensitivity" wishes to embody such images, points, and techniques that can be seen and felt, and be used as references for your own works.

目　　　　錄

　　　首先以按下快門的時機爲優先……／根據表現的目的，分別
　　　使用橫、直的畫面／由相機位置產生的視覺效果／確定表現
　　　目的／很想了解這些鏡頭的技巧／構圖的基本在於有力的左
　　　右對稱／強調遠近及寬廣感覺的構圖／隧道構圖／三角形構
　　　圖／曲線構圖／Ｔ字型（倒Ｔ字）構圖／對稱構圖與對比構
　　　圖／直構圖與橫構圖

● 本書的使用方法

一、原則上，採用一主題一見開版面（二頁）的編排方式。主題照片編排在左頁；同時，是由攝影者與鑑賞者角度，考量照片的編排。站在鑑賞者的立場，將感受到的攝影時的環境及攝影意像，寫成隨筆，與主題共同編集在此書中。

二、主題所呈現的攝影秘訣，以「表現的重點」方式說明；技術問題的依據（米記號），儘可能以「建議」型態，加以說明。文中的粗體字，是技術要點上的重要文句。並且將之編錄在140-141頁的格言集上，請當做索引加以利用。

三、希望藉由觀看，較於文字描述更能了解攝影意像，原則上，在右頁中刊載照片或插圖等補充圖面；先由觀賞照片，探討其描述重點，在經由閱讀文字，做更深度的了解。

四、已說明過感性攝影的基本「構圖」技術。為了能與彩色照片共同做為攝影參考，曾花費不少工夫，希望對於學習生動的技術層面上，能有所裨益。

五、文中的35mmSLR（Single Lens Reflex）是單眼反射相機的簡稱；35mmLS（Lens Shutter）是小型相機的簡稱。書中攝影作品皆是使用一般市面上的相機，無特殊相機。

<扉頁照片解說>

作品的秘訣在於發現。發現的方法，則在於對各種事物都能抱持高度興趣。我的眼睛與相機成一體，步伐好像被牽引著，只管一味地往前走去。彷彿邂逅是必然會發生似的，賜予我的必定是一個名叫感動的發現吧！像磨鍊相機般的地磨鍊眼睛，磨鍊心靈、感性以及自己，不要錯失這般美妙的發現……。

石造街隅的邂逅，是憧憬般的發現、火柴盒女孩的季節是神秘的、日本的根是鄉秋的、而飲食文化的特色，則是生命的……。

感謝這些令人悸動的邂逅！

（左上）橫濱碼頭未來／35mmSLR、200mm鏡頭。f4自動曝光（＋1EV）、ISO100底片。
（右上）飛驒白河／35mmSLR、28mm鏡頭。f5.6動曝光（＋1EV）。ISO100底片。
（左下）京都／35mmSLR、24mm鏡頭。f5.6自動曝光。ISO100底片。
（右下）仙台／35mmSLR、35-70mm zoomlens. f8自動曝光。ISO50底片。

感性攝影的表現重點

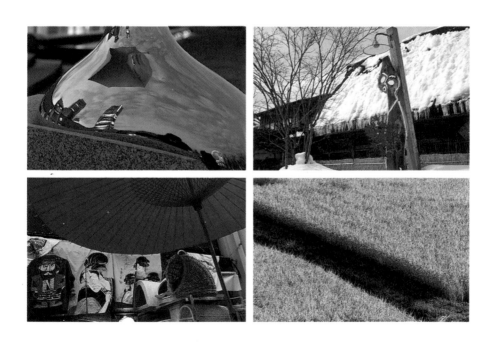

四季 Four Seasoons

與友人離散的旅途中。　編織美麗之網的是——命運，
能作如此想的話，即是幸福……。　此次的邂逅也是一種邂逅，
能如此感覺的話，即是幸福……。　決定幸福的人，是誰？

What Does it Mean to be Happy?

表現的重點

首先將攝影對象物全數映入畫面中。令人
感動的畫面完成時，並非真正的結束
……。

因為攝影對象物的發現是無止境的。

**要發現攝影對象物，在於能由上方看到下
方的大眼睛。**

在觀察中，可發現不曾留意的生物與植物
的存在。以及對於新影像的挑戰。

觀察的方法，首先藉由觀察上方時利用望
遠鏡，腳底時利用長鏡頭的方式！利用相
機感覺看到最佳鏡頭時，光圈數值為鏡頭
的明亮度（開放F值）。因為利用立體感攝
影，可表現出接近用肉眼看到的影像。

另外，簡單的觀察方法，則是利用loup
（虫眼鏡），仔細觀看攝影對象物，期待
不可思議的樂趣……。

腳底閃閃發光。彷彿聽到二片落葉愉悅地交談著。
秋田・幡平／35mmSLR、100mm長鏡頭。f2.8自
動曝光。ISO50底片。

◀ 富士・田貫湖／35mmSLR、80-200mm
zoomlens。f2.8自動曝光（＋1EV）。ISO100底
片。

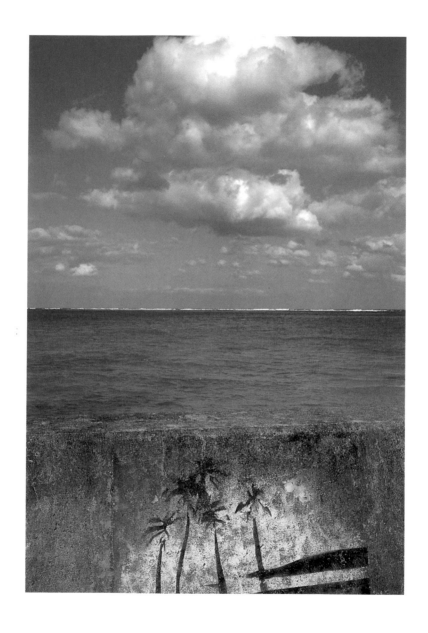

從前，是誰拾起漂流而來的椰子呢？今日，
越過海洋而去的又是什麼？聽到海的聲音嗎？
遠源而去的那首歌，如今依舊。

—— Towards the Sea ——

表現的重點

自古至今，海邊、街坊等擅用空間的藝
術，極為盛行。即使今日，仍乏善可陳之
處，只要加以修飾的話，也會使得心靈顯
得寂靜、愉悅無比。

拍攝藍天白雲時，呈現其高度。

能見到大自然與人體的融合，是很棒的感
覺。因為我認為牆壁藝術的畫面，是人類
作品的複寫。

建議

由牆壁藝術，至主要攝影對象物的組合，
雲煙淡過是最有效的表現畫面。僅是雲
彩，依季節不同，即有不同的模樣，因此
可適切地表現出季節的感覺。

除白雲之外，有任何合適的景物時，也可
一一組合看看。行人、交通工具、貓、狗
等動物也可以。

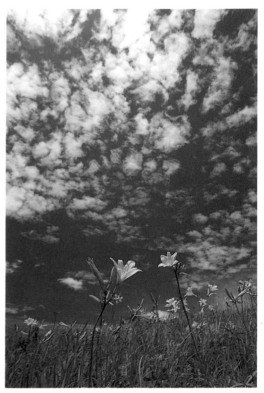

偉大的自然界中，一直都是談吐自如的花絮。表現出茫
茫白雲的悠閒模樣。
長野・車山高原／35mmSLR、20mm鏡頭。f5.6
自動曝光（＋1EV）。使用偏光濾光鏡。
ISO100底片。

◀ 沖繩／35mmLs、35mm鏡頭。program自動曝
　光。ISO100底片。

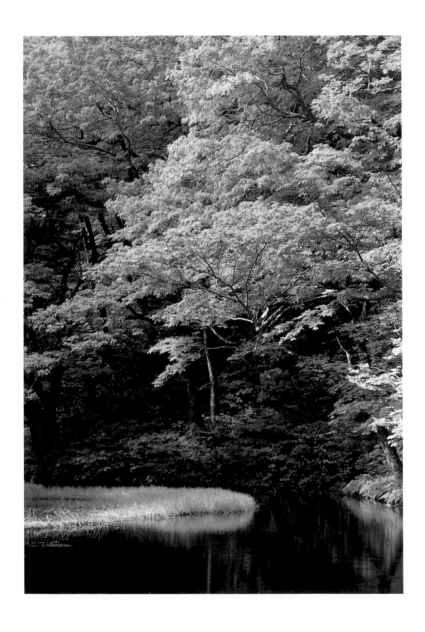

深呼吸一下，心中也會感染一絲絲清爽的綠蔭的氣息。一次又一次、
深深地吸一口氣，試著將都會生活中那污染的心靈，
洗刷乾淨！猛然注意到，在不知不覺中，我正哼著歌兒……。

Refreshing Greeneries

表現的重點

清爽的綠蔭、深黝的綠蔭、以及光鮮的綠
蔭等，都是表現出寧靜的春色。利用逆
光、斜光攝影，會洋溢出透明及立體感，
但光線的美，更顯得耀眼奪目。
順光攝影雖可表現出色彩的鮮麗，但容易
損壞質感。

因此，必須利用偏光濾光器，表現色彩濃
度。使用的是PL(Polarize)濾光器。
旋轉角度，依據旋轉的角度、光線的變
化，可確認色彩的對比變化。此時，看清
楚水邊與綠蔭的色彩對比平衡之後，按下
快門。

建議

偏光(p1)濾光器有一般使用型與圓偏光型
兩種，圓偏光型為AF（自動焦距）相機
用，但其它相機也可使用。此型的濾光
器，在順光時效果最好，斜光～逆光時，
效果欠佳。所謂效果，是指去除水邊或金
屬等表面的混濁狀，以及強調色彩對比等
等。又，如果過度使用，須注意會發生不
自然的攝影現象。

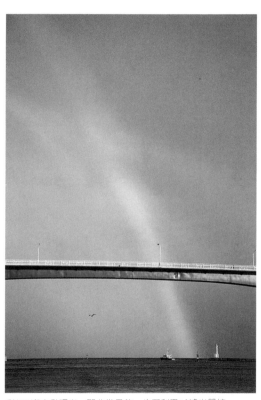

彩虹以f8自動曝光，即非常足夠。也可利用p1濾光器控
制，使光線能清楚地呈現。但，須注意控制過度時，彩
虹會消失。
神奈川・城島／35mmSLR、28-105mm
zoomlens。f8自動曝光。使用圓偏光濾光器。
ISO100底片。

◀ 新瀉・佐渡　島／35mmSLR、100mm鏡頭。f5.6
自動曝光。使用圓偏光濾光器。ISO100底片。

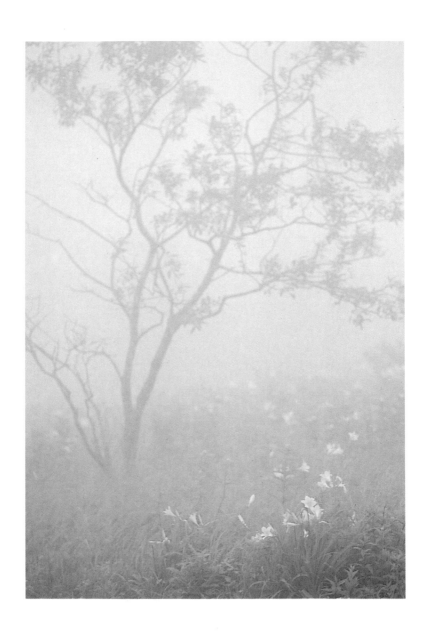

伴隨著潔淨的旋律而來的，是那清晨的菁華。
充份期待著今天的開始。不難想像今後發生的任何事，
將會是充滿幸福感覺的！

A Hopeful Morning

表現的重點

初夏的高原，宛如大大地深呼吸著；濕草原則像是被迷霧覆蓋著。想要捕捉空氣的感覺的話，此時是最好的時機。而且，清晨是最佳時候。日出的前後時刻，空氣也特別顯得容易流動，這是因為神秘的雲霧，將不必要的地方朦蓋住的原因。

熱鬧氣氛宜表現明亮較佳（＋1/2〜1EV補正）。

明亮地表現時，可感覺到空氣的冷。而且不要忘記，主要攝影對象物以黃、紅、藍等原色系時，較容易留下深刻印象！

表現野薊強烈個性的紅色。紅色被迷朦蓋著，讓我看見它的溫柔。

長野・八島濕草原／35mmSLR、100mm鏡頭。f4AE曝光（＋1/2EV）。ISO64底片。

◀ 長野・霧　峰高原／35mmSLR、200mm鏡頭。
f5.6自動曝光（＋1EV）。ISO100底片。

想要感覺濃濃秋意,那麼,造訪此地吧!
鮮艷的紅葉,彷彿是那為了戰勝即將來臨的嚴冬
的熊熊火燄。

— Burning Tree —

表現的重點

秋天,予人的印象是紅色與黃色。

雖也有令人憧憬的鮮豔的秋色。但,依照
不同的色彩組合,其鮮豔的感覺也會有所
改變。

由於人類的眼睛與相機的眼睛不相同,在
找尋攝影對象物時,若不考慮色彩的組
合,則無法真正拍攝到秋天的景色。紅與
白、紅與黃、黃與黑等,是我個人最喜歡
的色彩組合,對比面積約為7比3~8比2的
比例。

建議

色彩上有各式各樣的彩度與明亮度。

白天,予人的眼睛有強烈刺激感的是黃
色。漸漸昏暗感覺的,則是深綠色。那
麼,在相機鏡頭上,又是何種感覺?雖都
可以均衡地表現出來,但以藍VS黃、綠VS
紫、紅VS藍紫等對比顏色的組合,在對比
層面上有極高的感度。

哪種色彩是主角呢?雙方配合得當時,在對比色彩組合
上,能予人強烈的印象。

朽木·日光/35mmSLR、180mm鏡頭。f2.8自動
曝光。ISO100底片。

綠色　土色　紅色　黃色　白色　黑色

◀　山梨·增富/35mmSLR、135mm鏡頭。f5.6自動
曝光。ISO100底片。

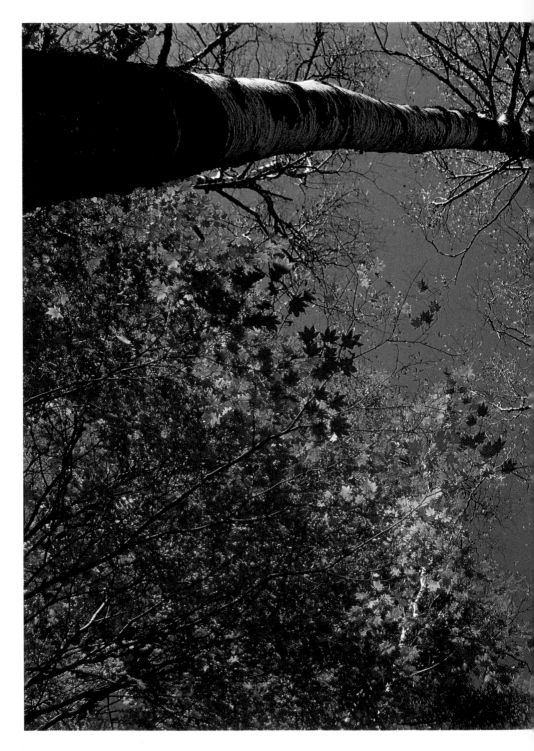

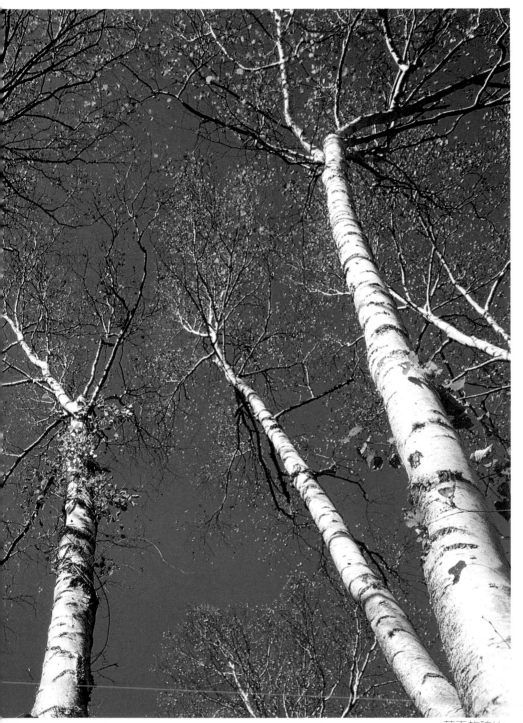

藍天的碎片

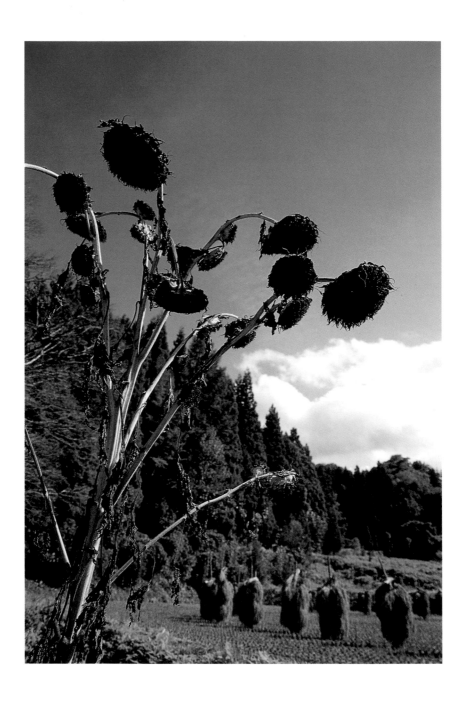

飛向天空、飛向天空，直到天涯海角。愈飛愈高、
愈飛愈高，展翅翱翔。在想要回家的那一刻，
盼能多少分給我，些許的、清澈透明的、藍天的碎片！

Blue Fragments

表現的重點

相機的另類攝影。一旦學會了的話，則無法改掉此攝影習性。這是發生在海外某教會內的情形。有位想要拍攝高聳天井的攝影師，將相機放置在地上，人卻不知到何處去。一直重複這樣的事……。

將相機朝上，放置在超低腳架上。

勉強放置的話，會變得不穩定，此時，須準備三腳架。這是告訴我們，頭腦不可太頑固，應適時地利用自動拍照器或搖控器。

高腳架可拍攝全景。須注意避免太高，會造成平面的感覺。
福岡車站前／35mmSLR、24mm鏡頭。f8自動曝光。ISO100底片。

◀山梨・瑞牆山／35mmSLR、20mm鏡頭。f11自動曝光。ISO50底片（20～21頁）。

◀低腳架穩定性高，可表現出重量感。
山形・米澤／35mmSLR、20mm鏡頭。f5.6自動曝光。ISO50底片（22頁）。

由屋內走出來的，一定是老爺爺和老奶奶。
如日本傳說般的光景，絕對沒有人會做壞事。
因為會被一口否絕的。

Japanese Old Tale

表現的重點

無論是晚秋或秋冬，呈現的都是清爽透澈的藍天。雖然在日本傳說中的景色，都是極具魅力，但要感謝的是，能出外旅行的這份幸福吧！究竟曝光的基準在哪兒？非常簡單。只須測量順光時的藍天曝光

值。因為順光時的藍天，可取得適當曝光的標準值。（參照27、101頁）
藍天背景可確定想要拍攝的主要對象物的明亮度，同時，利用同等光線時的測光值，進行明亮時以（−）、昏暗時以（＋）的修正即可。

畫面中，貨櫃的反射地方，是令人痴狂的曝光部份。與藍天形成三種美麗的色彩。
橫濱‧本牧／35mmSLR、35mm鏡頭。program 自動曝光。ISO100底片。

◀ 山形‧米澤／35mmSLR、28mm鏡頭。f8自動曝光。ISO100底片。

「なにが ごよう」
「いいえ ただね
おんまり かわい
ひとつ リンゴと
おもってね」

白雪公主在森林中，這片森林若是所謂的雪之國，
她將如何呢？故事的結局，總是令人愉悅的。
春神降臨，白雪融化，她將會甦醒過來的。

Legend

表現的重點

拍攝白雪，十分困難。請放棄這種想法。
因為只須利用不讓白雪產生錯亂感覺的＋1
修正即可。

不過，白雪若出現微細的質感時，以更細
微的曝光修正*（＋2/3、1 1/3、1 2/3或＋
1/2、1、1 1/2、2）。秘訣在於選擇稍微的
UNDER曝光處理。而且攝影時，應避免白
雪由下方反射，此時以手遮住鏡頭下方即
可。

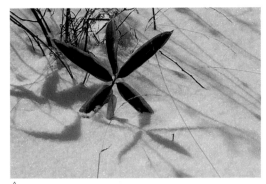

A

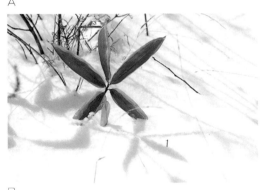

B

建議

曝光修正的結構，通常都是附著在相機
上。自動相機在一般的光線條件時，即使
不做任何特殊動作，也能拍出完美的畫
面。不過，我們會將瞬間感覺到刺眼的逆
光、水邊及金屬上發出的亮光、白色（深
黃或鮮紅也是）等，做UNDER曝光處理。
此時應利用（＋）修正方式。相反地，若背
景太暗、黃昏、深綠等，則做OVER曝光處
理，所以此時應利用（－）修正方式。
順帶說明一點，順光時的藍天及人物的肌
膚處理，在於接近標準的曝光值（參照
25、101頁。）

雪影。A畫面無曝光修正。B畫面做＋1/2的曝光修正。
福島・磐梯高原／35mm SLR、28-70mm
zoom lens。f8自動曝光。ISO100底片。

◀ 北海道・小樽／35mmSLR、20mm鏡頭。f8自動
曝光（＋1EV）。ISO100底片。

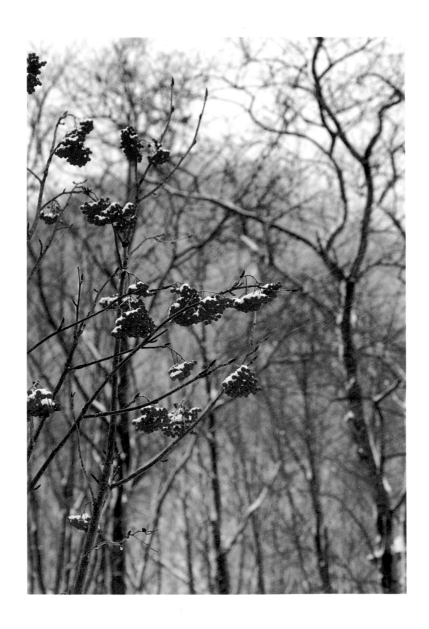

紅紅的果實，彷彿在嚴冬裡點亮著滿滿的燈火。
未曾感覺到寒冷的冬意，
因為在我的心中也點著燈火。

Light of Winter

表現的重點

銀白色的世界。冷，好～冷的一天呀！抱著相機的雙手也快凍僵了。突然往上一望，七度的果實，盡入眼簾。不加思索地，馬上拿起相機，按下快門。
紅紅的果實，給予我新的心靈感受，彷彿注入了浩瀚的攝影慾望。

紅色主要的重點，在於誘惑人們的心靈。
不只限於拍攝冬景的畫面；任何場景上，即使是小小的紅色，都能提高畫面效果。最適用於拍攝引人注目的景物時。但，在做為背景構圖時，須做模糊處理，因為，若過於顯眼反而會產生反效果。

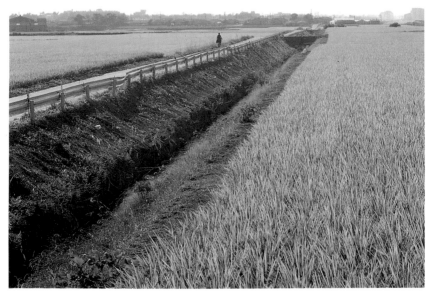

即將是秋天的收穫期。綻放的點滴狀石蒜，令人印象十分深刻。
熊本／35mmSLR、20mm鏡頭。program自動曝光。ISO100底片。

◀ 山形・米澤／35mmSLR、28-70mm zoomlens。f2.8自動曝光（＋1EV）。ISO50底片。

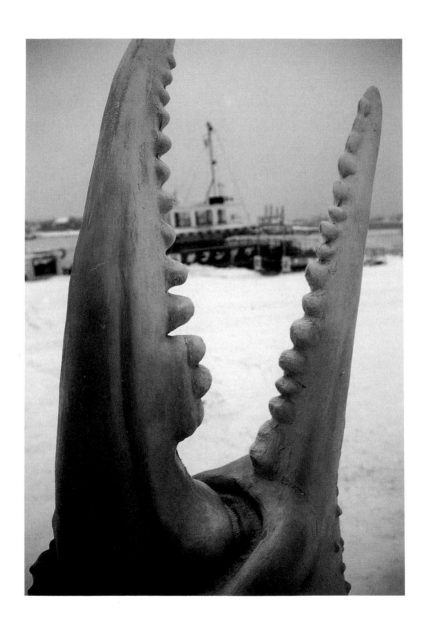

雖然無法説再見，也無法揮揮手……。
在這個不知名的土地上，
與我話別的，只是——北國的熱情。

——— At the Bay ———

表現的重點

「歐巴桑，麻煩借一下螃蟹（招牌），好嗎？」
「……。螃蟹～？你要做甚麼用？」
「我想拍一張螃蟹送行的照片。」
「……。喜歡的話，請便。真是無聊的人！」

歐巴桑看似一付不厭其煩的樣子。但，事後竟然發現，她卻是興致勃勃地與店裡的人一起來幫忙。想必彼此都是有閒情意致（無聊）的人吧～！在掃興的時候，只要好好觀察四週，也絕對會有可以做為取景的素材。記得**攝影不只是減法，也有加法的時候**。

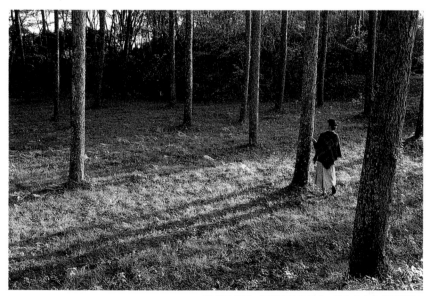

略低的光線，表現晚秋的景色。融入女人的美麗背影之後，顯得更加寂寥。
廣島・庄原／35mmSLR、20mm鏡頭。f8自動曝光。ISO100底片。

◀ 北海道・絞別35mmSLR、18mm鏡頭。f5.6自動曝光（＋1EV）。ISO100底片。

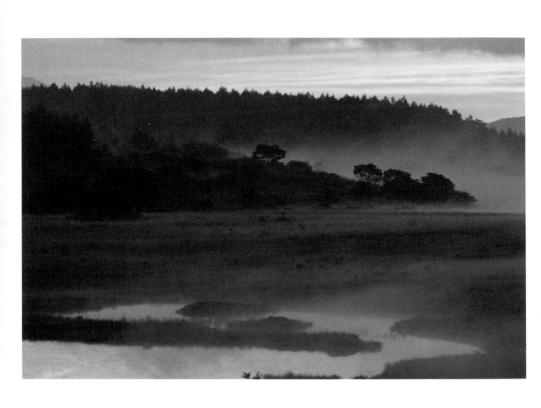

還在做夢嗎？黎明已來造訪了。
飄移而去的光彩，誘惑得我頭昏目眩。
這些色彩，究竟是要溶解誰的心？

—— Colors of the Heart ——

表現的重點

清晨的光，有著戲劇性的變化。

即使是白天看起來很平凡的風景，在脫離黑暗的那一瞬間，也可看見其種種變化。當中令人想像不到的色彩，正是自然界中不可思議的作品。早晨時分，光的位置低，可見到紅或黃色等強烈色彩成分的光中，戲劇性的動人表現。有瓦斯（迷霧）時，可增加色彩的變化情形，但在飽含雨水的大地上，更容易產生這種變化的狀態。

建議

色彩也有溫度。人的眼睛所看到的光，稱為可視光。是由各種顏色的光，保持均衡地呈現出的光（白光）。在上午十時至下午三時左右，可再一一重現。但，早晨或黃昏時分，由於光的平衡感破壞，黃橙、紅色等光線變強，晚霞呈現紅色，即是這個原因。在光線的平衡破壞情形下，利用具有臨場感與戲劇性變化的光線攝影最佳。

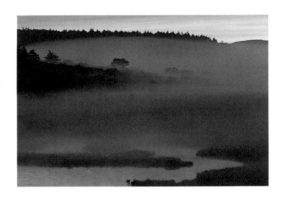

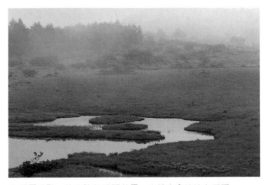

在相同地點，依些許的時間差異，光線也會時有不同變化。
連續按下快門，可捕捉這些光線的變化。

◀ 長野‧八島濕草原／35mmSLR、200mm鏡頭。
f8自動曝光。ISO100底片。

站在這裡，彷彿故里就在眼前。
距離雖如此得近，感覺卻是那麼遙遠的城市。
繽紛的色彩，依舊熱情地迎接我的歸來。

—————— My Hometown ——————

表現的重點

拍攝花朵的風景，須注意三個重點。
忽略這些重點的話，將會造成許多無用的取景。
重點1：花與背景的面積比，為7：3～8：2。由近景～中景～遠景構圖。
重點2：花朵開放的範圍，放在焦點上，背景景物僅是見得到的模糊狀即可，如此

一來，可呈現出立體畫面。
重點3：用花舖滿最前面的整個空間。若前面沒有花的裝飾，空間則會顯得空盪盪的感覺。
再來是考量季節、背景、與時間的問題，而且**拍攝花的景色，應利用廣角鏡，以近距離攝影。**

零亂綻開的九重葛。彷彿也能滿足似的。
沖繩·琉球村／35mmSLR、28mm鏡頭、f5.6自動曝光。ISO100底片。

◀ 山梨·一之宮／35mmSLR、35mm鏡頭、f5.6自動曝光。ISO100底片。

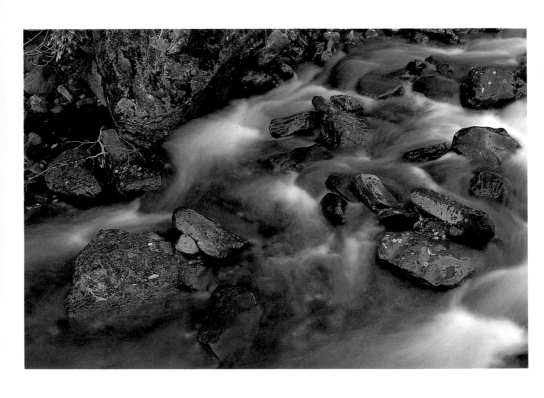

置身在流水中，所有的煩惱將一掃而空。
隨之而來的是，心靈的平和。毫無進入山中勇氣的我，
究竟害怕什麼？重覆反問著自己同樣的問題。

── To Flow with the Tide ──

表現的重點

雖然有此一說，即拍攝水邊景色，要用慢
速快門。但在可能的情況下，仍採取慢速
度者，則是沒有表現能力的人。因為根本
無視流水的表情，看到的只是白色的流水
樣罷了。

拍攝流水，在於拍攝它的表情（濃淡）。
無論是大範圍的流水，或是細長型的流
水，若無法表現出流水個性的質感，則毫
無意義。以多次變換快門速度的拍攝方
式，正是最澈底的攝影秘訣。

建議

拍攝如實際印象般的景物時，適當的快門
速度為：拍攝最接近視覺印象的流水，基
本上以1/125秒（或1/60秒），（也適用
動態實物的拍攝。）因水流速度不同，將
快門分為二個階段（→1/500→1/2000秒
或1/30→1/8秒），可看出流水的速度差
異。想拍攝季節景物時，最適合選擇呈現
流水表情的攝影了。

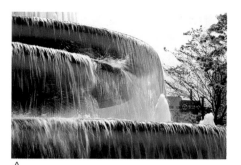
A

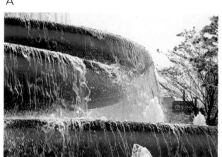
B

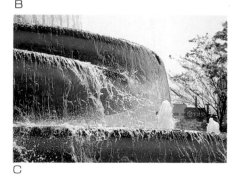
C

瀑布的流動情景。A畫面為1/30秒。B畫面為1/125秒。
C畫面為1/500秒。是要強調水量？還是眼睛看到的印
象？或是要停止動態影像？明確地選擇攝影目的！
名古屋・中央公園／35mmSLR、80-200mm
zoomlens。自動曝光。ISO100底片。

◀ 八幡平・松川溪谷／35mmSLR、
　28mm-70mm zoomlens。1/4秒
　自動曝光。ISO50底片。

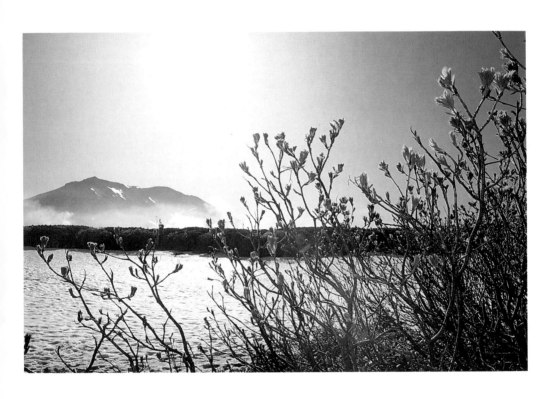

埋藏在雪堆中的過去，春天來臨時，是否將會被溶化？
深鎖的心靈，在春天來臨時，真的會轄然開朗？
春天的氣息，如今正要溫柔地溶解堆積已久的大雪。

── Breath of Spring ──

表現的重點

「喂！不要把我拍得太暗喔！」說這話的，正是揚揚吐氣的樹芽們。嗯～，真傷腦筋。如果將你們做曝光處理，山峰會顯得太亮；若將山峰做曝光處理，你們又將會變成黑影……。這種情況時，**最好利用調整明暗平衡度的日中同時閃光裝置。**

如此一來，山峰輪廓分明，樹芽也OK了！問題是希望閃光燈的光線不要太強，以及有光線擴散的情況。

建議

日中同時閃光裝置，也稱為畫光同時閃光裝置。對於逆光拍攝到的影子部份（陰影），利用具有補助光作用的閃光燈（頻閃觀測裝置）的攝影方法。目前的自動相機，大多是自動閃光，都能有這項技術，因此逆光攝影時，應擅用閃光裝置。而且，如果有擴散裝置，效果更好（參照55頁）。不過，內藏閃光裝置的相機，大多不必如此麻煩，即可拍出效果不錯的作品。

A

B

東屋景色。A畫面為直接寫真。B畫面為利用日中同時閃光裝置的攝影寫真。
注視東屋的描寫。
岡山・後樂園／35mmSLR、35-70mm zoomlens。f8自動曝光。使用閃光裝置（使用擴散板）。ISO100底片。

◀ 北海道・大雪高原／35mmSLR、28mm鏡頭。program AE曝光、使用內藏閃光裝置。ISO100底片。

為了追求虛空境界，來此山中佛寺；迎接我的到來，
是那竊竊私語的樹葉們。閃閃發光、
交頭接耳的小小菁華，將我的心靈充滿了柔和的光芒。

Whispering Leaves

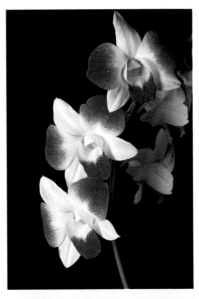

表現的重點

**選擇幽暗的地點，做爲背景。展露出植物
的生命力。**

除此之外，利用逆光～斜光線的光，拍攝
主要的攝影景物。若以順光的平面色彩組
合，由於力量薄弱，以致無法表現植物的
透明感及質感（生命力）。

又，背景與其完全黝黑，不如有些許明亮
度較佳，因爲可見到豐富的濃淡變化。

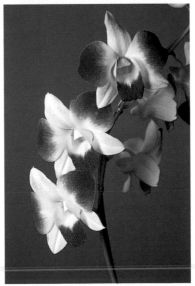

▶ 令人產生不同情緒的背景用紙。拍攝花架（主要爲園藝
　種類）等景物，若覺得背景處理麻煩時，只須在花朵的
　後方，配置個人喜歡的色紙、或手帕等即可。
　**靜岡・伊豆堂島／35mmSLR、100mm特寫鏡
　頭。f8自動曝光。使用閃光裝置。
　ISO100底片。**

◀ **神奈川・謙倉（圓覺寺）／35mmLS、28-56mm
　zoomlens。program自動曝光。ISO100底片。**

41

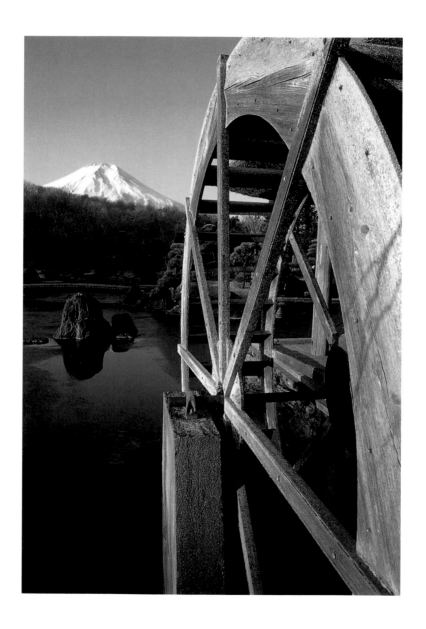

源源不斷的樂章，是否響至對岸的山頭？
在如此清澈的空氣中，只聽見水車咯咯作響。
我的聲音，是否也隨風而去呢？

— Echo —

表現的重點

誇張的遠近感，在廣角鏡的世界中表露無遺。

攝影鏡頭的特點，即是將眼前的景物變大，遠方的景物變小。能明顯地表現這些效果，正是廣角鏡的功能。廣角鏡鏡頭的特點，在於近距離攝影時，非常有成效。而且，即使十分貼近身旁，由於畫角（拍攝範圍）寬廣，仍可拍攝到背景的風景。尤其必須，要像親吻攝影對象物感覺似地，拉近鏡頭。

建議

擅用廣角鏡的人，不會只拍攝大範圍的景物。將小場景接近視角，最接近時誇張地表現遠近感。

此時，須注意變形（扭曲）。

由於將相機水平垂直，接近攝影對象物時，不會發生變大、變形的情況。

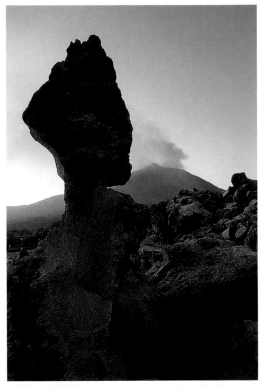

目視著山頭噴煙裊裊的巨大岩石，表現出動也不動似的卓越神態。

鹿兒島・櫻島／35mmSLR、24mm鏡頭。f8AE曝光。ISO50底片。

◀ 富士・忍野／35mmSLR、16mm鏡頭。f8自動曝光。ISO50底片。

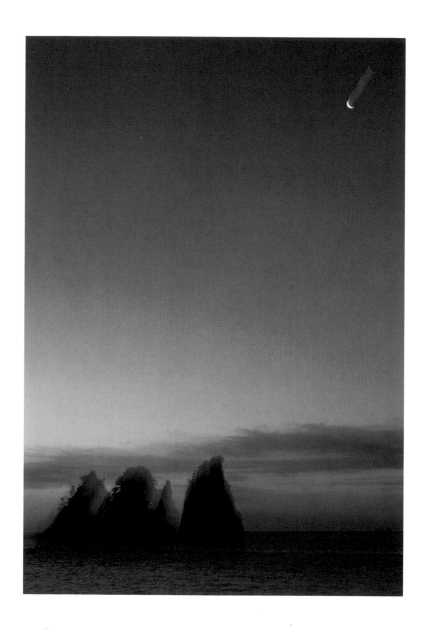

突然地、時間停止了，
大地顫抖著；是神的啟示？還是……。
月娘來到夢中的夜晚。

── Fallen Moon ──

表現的重點

「這不是相機搖晃時拍攝的嗎？」

「不，是月亮正想要告訴我什麼似的。」

「不也是雙手搖晃嗎？」

「所以，甚至連岩石也都驚嚇著呢！」

拍攝大地的動態景象，在於晃動Zoo-mlens。

晃動相機的話，會變成畫面不安定的情況。

建議

晃動Zoomlens。即是在曝光中，改變Zoomlens的焦距（稱為曝光中zoom）。由於望遠處←廣角處、廣角處←望遠處的差異，多少會產生些許的攝影差距。

要變更焦距時，須有數秒～數10秒的曝光時間，但，使用三角架時，只須一秒前後即可。

風的表現。有花蕊的攝影景物及明亮部份的話，效果最佳。

奈良・吉野／35mmSLR、28-80mm zoomlens。f16自動曝光（一秒）、曝光中zoom。ISO100底片。

將相機・鏡頭朝正上方，與身體同時旋轉的攝影效果。攝影秘訣在於旋轉時，須一氣呵成。

長野・戶隱高原／35mmLS、38mm鏡頭。program自動曝光（1/4秒）。ISO100底片。

◀ 靜岡・伊豆半島／35mmSLR、28-80mm zoomlens。f8自動曝光（二秒）、曝光中zoom。ISO100底片。

花 Flower

一向看慣了的花，曾幾何時，
有如此的風貌……。雖已相識這些年了。
未曾讓我見得如此的神韻。

—— By Natural Surprise ——

表現的重點

如火燄般燃燒著的熱情花蕊。由整個畫面看起來，像是重新發現未曾想像過的、花的姿態。變換角度，重新凝視花朵，會發現花兒也有各種不同的表情。

應了解**變換觀察角度的話，任何人都能發現未曾見過的花的風貌。**

利用長鏡頭觀察最好。可由等位（相同大小）拍攝至最遠處的風景，而且，在花的剪接方面，也較其它鏡頭，更能表現出完美的畫面。須注意的是，焦點會變淺的。

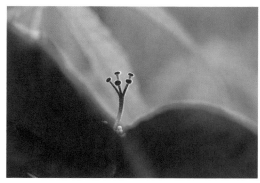

這是什麼花？木芙蓉的花蕊變得如此短，予人原來的印象，完全改觀了。

神奈川・大船花藝中心╱35mmSLR、50mm長鏡頭。f4自動曝光。ISO50底片。

建議

剪接時的焦點範圍（攝影深度）會變得很小。因此，必須縮小深度變淺部分的光圈才行。在反光鏡內（開放觀察）的影像OK時，縮小光圈。若要捕捉花的形態，以縮小f8-16左右較佳。

又，倍率1比4（標準明信片大小）時，以f8-11較佳。

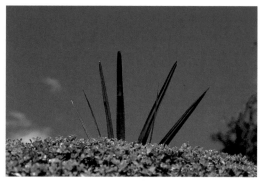

這是兜的上面部分？葉子也因觀察角度的改度……。

東京・新宿御苑╱35mmSLR、100mm長鏡頭。f8自動曝光。ISO50底片。

◀ 新瀉╱35mmSLR、100mm長鏡頭。f2.8自動曝光。ISO50底片。

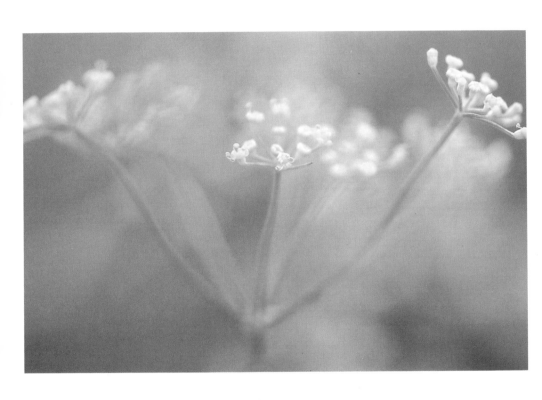

● 微　風 ●

耳根如果不清淨，則無法聽見他們美妙的和聲。
雖僅是如此纖細的聲音重疊，卻能震憾周遭的空氣，
刮起陣陣的微風。不久，這陣微風將會輕輕地撫摸你的臉頰。

—— Gentle Breeze ——

表現的重點

所謂朦朧的感覺，並非指粗澀的質感，而是像喜好和田果子般柔柔的感覺，以及美感。

想要表現花朵的美姿與立體感，應縮小望遠光圈，盡可能利用望遠鏡頭較佳。因為模糊狀就會顯得十分光滑的感覺。

須注意的是，朦朧的部位是否配合焦點。找一個點敏銳地、緊緊地與焦點契合。

建議

大範圍的模糊處理時，利用比較於標準鏡頭更能望遠，甚至較於望遠鏡頭更能望遠的超望遠鏡頭。因此開放F值也是在明亮的f1.4-2.8的大口徑鏡頭時，模糊狀極大。若利用最短的攝影距離時，可拍攝更大、幻想般的模糊畫面。

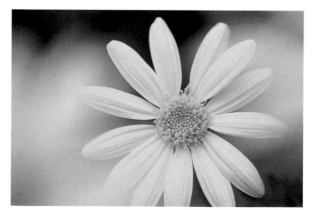

在眾多花朵之中，唯獨被這朵花兒的美吸引著。陶醉的當時，按下快門。一瞬間，周遭的花兒們，也搖曳生姿起來。

新潟／35mmSLR、200mm長鏡頭。f4自動曝光（＋1/2EV）。ISO100底片。

◀ 長野・八島濕草原／35mmSLR、200mm長鏡頭。f4自動曝光。ISO100底片。

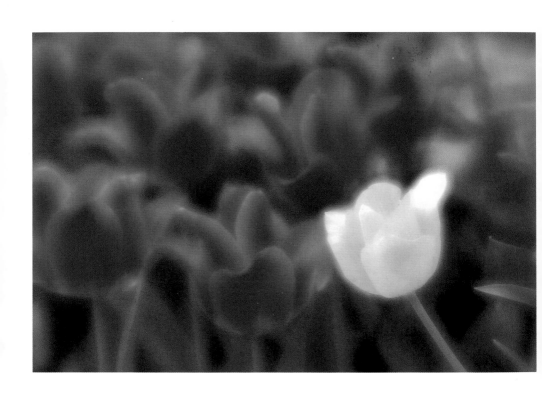

我最不喜歡照鏡子。小時候，從不認為鏡子裡面的
那個人會是自己，總是天真地一笑置之……。她是否知道
自己的姿色呢？今日，在鏡中見到的是，溫柔、還是……。

Shades of Mirror

表現的重點

拍攝彩色畫面，須考量色彩的調和。只拍攝形狀的話，往往會有與攝影對象物的實際印象迥異。若色彩強烈時，即使面積小，仍十分耀眼奪目。因此，若色彩薄弱時，宜增加其面積。依據組合色彩的不一樣，景物予人的印象也會不同。又，強烈色彩以軟色調處理時，可表現其柔和感。

紅色的春花，一支獨秀，明顯地令人感覺到她的存在。
北海道‧富良野／35mmSLR、28-80mm zoomlens。f5.6AE曝光。ISO100底片。

建議

拍攝自然風景或花絮時，考量顏色的組合；在構圖時增強予人的印象。
紅與白的組合，予人年輕的感覺；白與寒色系為清晰感覺；茶色系為穩重；黃與淺綠為開朗；黃或紅與黑為積極；紅色為濃豔；黃綠或紫色為靜寂；暖色系為動態感覺。

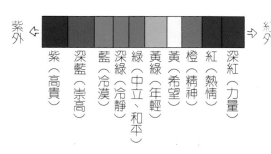

紫外 ⇐ ... ⇒ 紅外

紫（高貴）　深藍（崇高）　藍（冷漠）　深綠（冷靜）　綠（中立、和平）　黃綠（年輕）　黃（希望）　橙（精神）　紅（熱情）　深紅（力量）

◀ **東京‧日比谷公園**／35mmSLR、135mm**軟色調**鏡頭。f4自動曝光。ISO100底片。

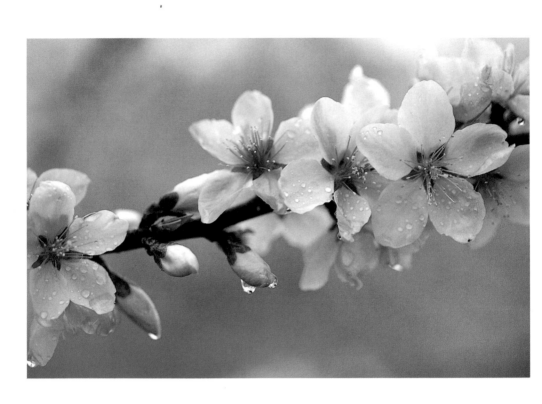

花兒哭泣了。我卻是束手無策。
沒有任何安慰的言語，也沒有拭去盈眶的淚水，
只是默默地接受命運的安排。

—— Tears of Flowers ——

表現的重點

無論是在很諷刺地、很難得的清晨，或是
被雨水洗禮過的前後，都可看見花兒的喜
悅或悲傷的淚珠。對於能夠詳和地忍受、
與生存於自然現象的花兒們，我只有感動
罷了……。
早起即可見到花兒的淚珠。清晨可見到日

出及水珠兒，閃閃發光，如真珠般地美麗
動人。
因此，千萬不要拍攝白天噴霧似的水份，
那種毫無價值的景物。因為像高山植物
等，是不太喜歡花蕊水珠兒的。

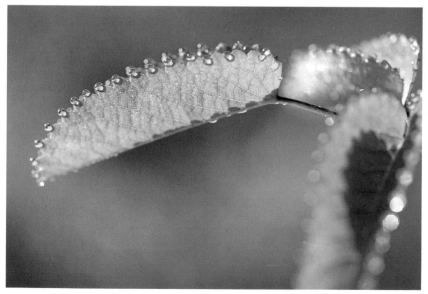

彷彿無數的水珠兒，正在清晨做深呼吸似的。
長野‧八島濕草原╱35mmSLR、50mm長鏡頭。
f4自動曝光（＋1EV）。ISO100底片。

◀ 奈良‧山邊之道╱35mmSLR、100mm長鏡頭。
f5.6自動曝光（＋1EV）。ISO50底片。

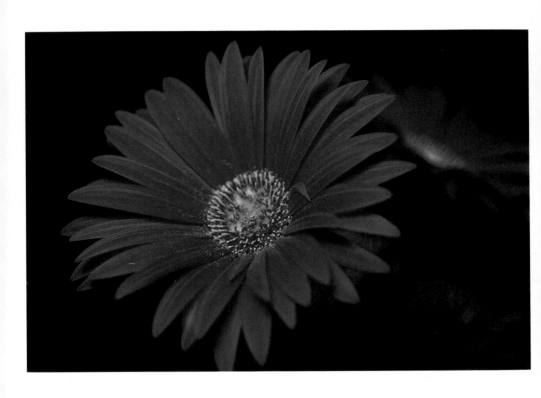

誘惑人心的是，她那火燄般的嘴唇。
如果她永不開口，
相信我的眼睛必定會被燃燒殆燼。

Lips of Fire

表現的重點

不只限於拍攝花的色彩，**生物的活潑色彩，宜用閃光攝影**。以專用code連接閃光裝置後，身體離開相機。由於鏡頭前端的（光線也被切斷），畫面下方會變暗。這種情況下，與順光攝影一樣，無法拍攝出花朵的質感（花朵傾向白色）。
因此，**宜利用擴散板** ，拍攝質感優美的畫面。

未使用擴散板的情況下，花朵偏向白色。

擴散板上使用薄描圖紙。雖有稍微強烈的光線，仍能強調紅色具有的質感。
東京・新宿御苑／35mmSLR、90mm長鏡頭。f8自動曝光。使用閃光裝置＋擴散板（描圖紙）。ISO100底片。

建議

擴散板的功用，在於實際光或直線光（正上方、最近的太陽光）下，出現太強的影子時，因反射作用，攝影對像物呈現白狀態。為避免發生此現象，必須有擴散後的柔和光線（薄弱的太陽光）。因此，宜在光線與攝影景物之間，放置擴散板。
擴散板種類有描圖紙、乳白色板、焦點模糊板等。

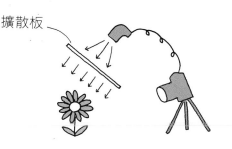

擴散板

◄ **在我的家／35mmSLR、100mm長鏡頭。f11自動曝光。使用閃光裝置＋擴散板（乳白色板）。ISO100底片。**

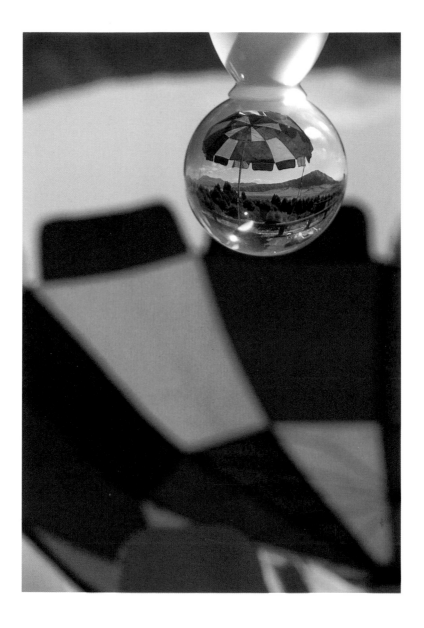

首次造訪的綠色樂園。也想讓你看看這水晶世界。
不要破壞如此美好的一切；慢慢地、
慢慢地帶回去都會叢林吧！

Within a Crystal

表現的重點

當已厭倦於拍攝寬～廣景物景像時，偶而融入狹～小影像世界中，反而更能擴大景物的寬～廣印象。**反向影像中的風景，具有予人寬～廣的印象。**

反向影像的取景對象，有公園裡的雕像、馬路上車子的引擎蓋、鏡子、水窪、水珠兒等各式各樣的景物。應選擇自己最感興趣的攝影對象。有時無聊的攝影，也會變得有趣。

咦！拍攝反向影像？所以啦！將反向風景做爲畫面中的正像也無妨。

而且由於是使用相機拍攝，依攝影對象物而定，可使用望遠鏡頭拍攝。

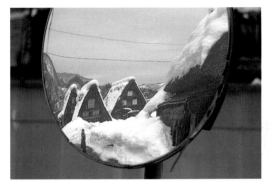

鏡子裡的多景。孤零零的人物，在季節描述與整體構圖上，具有相當效果。
飛驒白川鄉／35mmSLR、80-200zoomlens。
f5.6自動曝光。ISO100底片。

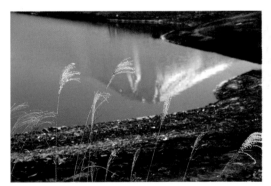

只是富士山山頂倒映水中。山下景物全被隱藏起來，情況究竟如何，予人想像的空間。
富士・田貫湖／35mmSLR、35-135mm
zoomlens。f5.6自動曝光。ISO100底片。

◄ 熊本・阿蘇／35mmSLR、24-85mm
zoomlens。f5.6自動曝光。ISO100底片。

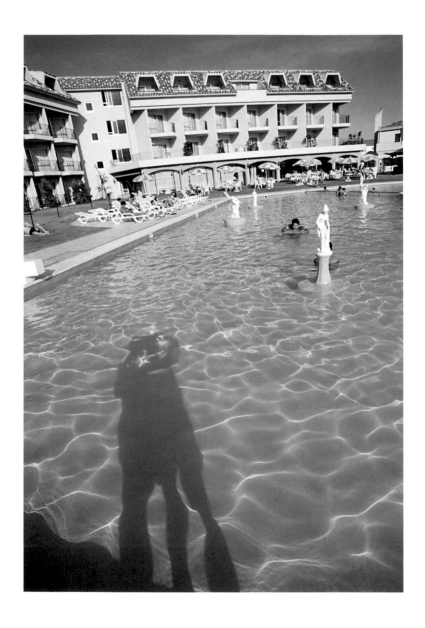

─────────────── ● 引誘 ● ───────────────

閃亮動人的水光，引誘著我。
是被水的冷意，還是風的暖和擄獲的呢？
你的倩影，也已溶入水中。

─────────────── Enticement ───────────────

表現的重點

平面感覺較弱時，宜利用夏日豔陽的照射，擅用影子。**使影子生動活潑，主要在於光的表現。**

利用秋天至冬天的陽光照射時，可選擇在影子開始變長的4～5點左右，或是在傍晚時分，具有情調的時候。

考量形成影子的景物、及其形狀、拍攝地點等的色彩統一，將可擴展無限的攝影構思。

秋天黃昏的身影。站在喜歡的位置，等待著理想對象的經過。有股令人不堪忍受的期待感。
橫濱／35mmSLR、135mm鏡頭。f5.6自動曝光。ISO100底片。

▶ 葉片上的影子。是哪種花呢？
在我的家／35mmSLR、100mm長鏡頭。f4自動曝光。ISO100底片。

◀ 千葉·館山／35mmSLR、24mm鏡頭。f8自動曝光。ISO100底片。

願望

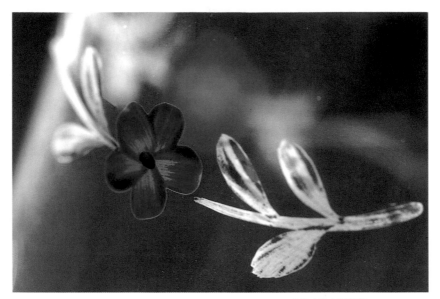

可愛的花柄色玻璃。彷彿在空中飛舞著。

35mmSLR、50mm長鏡頭。f5.6自動曝光。 ISO100底片。

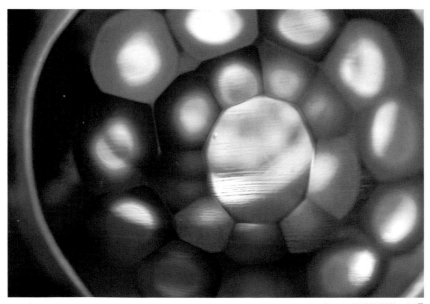

萬花筒的特寫。長鏡頭下看到的不可思議的形狀。可見 到逆光時，柔和的葡萄紅色彩。

35mmSLR、100mm長鏡頭。f8自動曝光（1+ EV）。ISO100底片。

● 願望 ●

不要戀愛般的激情，也不要苦情。
只有一個願望。
心靈的平和。

—— Desire ——

表現的重點

色玻璃具有多種形狀與色彩，可同時表現出它的美麗與神秘。主要的印象，是來自於教堂。

色玻璃的影子，是美麗光線所表現的主題。

外光愈強，愈能捕捉美麗的光線。

如那樹影，經由美麗的光，將室內裝備得美倫美煥。

發現任何具有創造性的景物時，也是按下快門的最好時機。

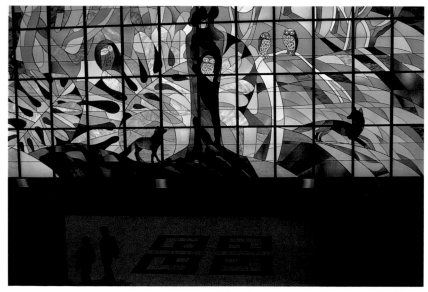

在螢光燈下，肉眼看到的美麗光線，也會變得如此模樣。

由於色玻璃上映入人影，可呈現出有趣的色彩變化。

北海道・札幌／35mmSLR、35-135mm zoomlens。f5.6自動曝光（＋1EV）。ISO100底片。

◀ 愛知・明治村／35mmSLR・18mm鏡頭。自動曝光（＋1EV）。ISO100底片（60-61頁）。

63

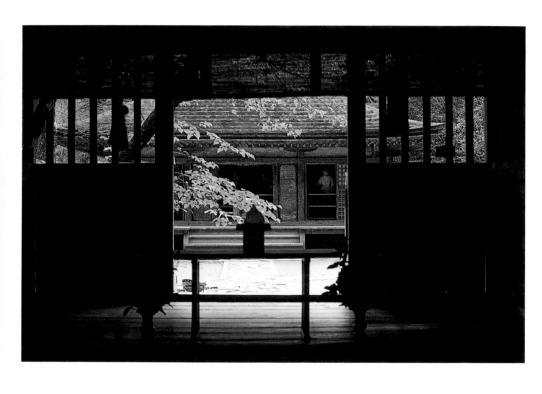

總是一個人來這裡。平和的心靈，
也隨著寧靜的流水，一齊流向他方。
閉上眼睛，看見十年後的我。

Solitary Thoughts

表現的重點

如此敏銳的目光，有時像是訴說著；有時
又像只是靜靜地凝視著。我常常見到特別
的光線所構成的景像。

寂靜是表達心靈現象，而呈現出的心象風
景。

這光線不也是發現自身世界，而呈現出來
的姿態嗎？

建議

所謂心象風景，是根據想像，直覺地想要
改變存在於心中的想法，所拍攝的畫面。
可一邊交談、一邊攝影；或靜靜地凝視、
拍攝。

被沉寂的綠蔭環繞著，想要的是這寧靜的時光。主要在
表現這種心情。
謙倉・淨智寺／35mmSLR、28-7mm
zoomlens。f4自動曝光。ISO100底片。

◀奈良・室生寺／35mmSLR、28-70mm
zoomlens。f5.6自動曝光（spot測光）。ISO100
底片。

在聽不見風聲、音樂聲的空間裡，會有什麼樣的邂逅呢？
人們的氣息聲，如此近的夜晚。
勝負，只有神知曉。

―――――――― Night in Full Bloom ――――――――

表現的重點

藉由在所謂攝影眼上的轉變，美麗的色彩風貌，也會令人改觀。**人工光源所形成的色彩，是不存在於人的記憶中。**

不過，這種色彩並非無用處；是使光源色彩生動活潑、捕捉氣氛等，讀取色彩的攝影技巧。事先有這種色彩的構思，影像的構圖上，反而簡單了。

建議

一般使用的底片，通常為day light type（白天光源用）。因此，在人工光源下使用的話，會破壞色彩平衡。螢光燈時變為黃綠色、鎢絲燈時為強烈紅色、水銀燈時為藍綠色。但，這些色彩可偏向於氣氛的描述時使用。

鎢絲燈光良逆光攝影。人偶蠢蠢欲動的夜晚……。
橫濱、山下公園／35mmSLR、35mm鏡頭。f8AE曝光。ISO100底片。

◀ 北海道／35mmSLR、20mm鏡頭。f5.6AE曝光（＋1EV)。ISO100底片。

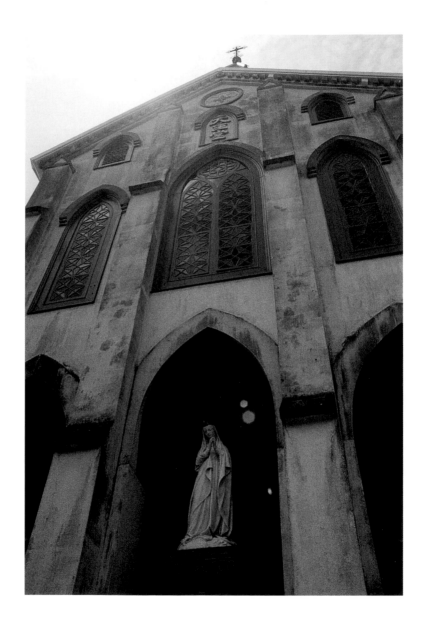

寂靜被四周的微風遮掩住。不加思索地停下腳步，向上望，
瞧見那雙正凝視著我的美麗眼眸。沒有任何問答，
只有令人懷念的和聲，由天而降。望見天使們的光降臨大地。

──── Light Touches the Ground ────

表現的重點

超逆光世界中的幻像，是令人晃眼的表現影像。

雖然，遮光罩的功能在避免鏡頭表面承受過多的光線，但在面向陽光的逆光攝影上，由於會超越一般的遮光罩功能，以致產生光斑或幻影。

好好利用這些光斑或幻影！在畫面構圖上，考量幻影的出現位置。若光線的方向一致時，則OK。若方向不不自然時，NO。

建議

鏡頭內的光線，經由鏡內或鏡頭表面反射，畫面上產生跑光現象，稱爲光斑。此時，在正常影像之外，出現斑駁（斑駁羽狀）的狀態，則爲幻影。

爲了避免產生這些狀態，應利用黑色板遮住陽光，勿使鏡頭表面承受過多光線，使鏡頭表面呈現背蔭狀態。大晴天時，通常攝影師都是使用黑色傘遮住陽光。

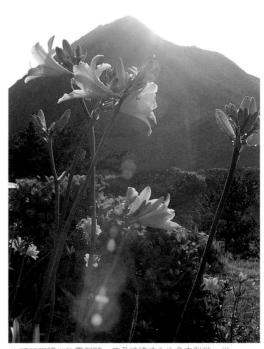

山頭初現陽光的霎那間，花朵彷彿注入生命力似地、光輝燦爛。眼睛爲之一亮的一瞬間！

新瀉・佐渡　島／35mmSLR、28mm鏡頭。f8自動曝光（＋1EV）。ISO50底片。

光

黑色板

◀ 長崎・大浦天主堂／35mmSLR、35mm鏡頭。f8自動曝光。ISO400底片。

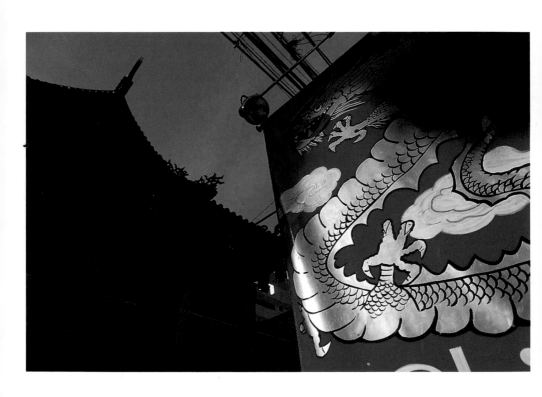

乘坐在牠的背上，飛向天際，
想看看屬於我的城市。往下一望，突然間，
城市已消失在遙遠的彼方。

—— Up to the Heavens ——

表現的重點

中華街漫步。「喂！媽～媽！太陽照在龍的背上耶。」隨著孩子的聲音，回頭一看，從雲層的隙縫中，一道聚光……。
要強調光線時，利用聚光裝置（spot）測光。
瞬間的判斷，可有效地捕捉龍的姿態。利用測光（hight light）攝影時，可出現其它陰影部分，更可強調光線。

黎明前的薄曦。稜線的line的光，在聚光測光下，強調line的呈現。
富士・本栖湖／35mmSLR、200mm鏡頭。f5.6自動曝光（聚光測光）。ISO100底片。

建議

所謂聚光測光，即是測量一小部分畫面的曝光測光的功能。AE開關（曝光記憶鈕）也具有這種測光功能；測量中間色調（中間明亮度／中庸濃度）的話，在適當曝光時，測量陰影部分，是為OVER曝光，測量hight light，則為UNDER曝光。這裡的所有照片，都是UNDER曝光，照片中的主角－－龍，展現出活生生的神態。

利用聚光測光所拍攝的藍天。為了強調光，故意將測光值under 2EV左右。
南紀白濱／35mmSLR、35-70 zoomlens。f11自動曝光（較聚光測光-2EV）。ISO100底片。

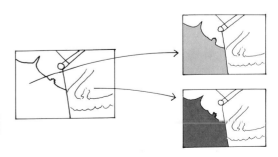

◀橫濱・中華街／35mmSLR、24-85mm zoomlens。f5.6自動曝光（龍的部位利用聚光測光）。ISO50底片。

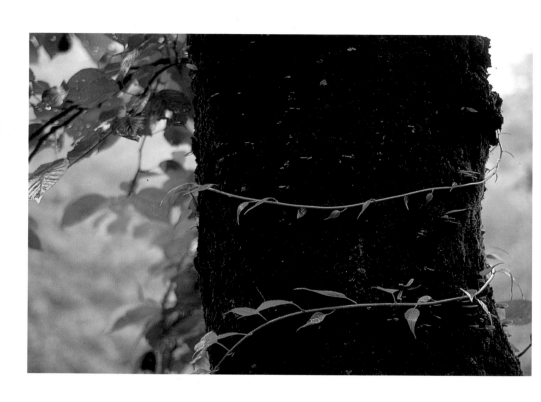

• 森林深處 •

遠離現實生活的森林深處，有著説不完的故事。
不知主角是誰、也不知故事情節、路過此地的我，當然，
最後也會悄悄地離開。林中老樹與嫩綠幼草的羅曼史……。

Behind the Forest

表現的重點

陰影（暗處）多的時候，可利用目前的自動相機，拍出較明亮的畫面。

使用彩色底片時，大多不會發生問題；若是色彩顛倒寫真時，則應利用適當的曝光，捕捉攝影對象物，可呈現不錯的畫面。

陰暗的攝影對象物時，利用（一）修正方式，提高作品水準，此時利用階段曝光(-1/2～2EV)，以取得適當畫面。如果太亮的話，即無法感覺到樹木與綠葉的情趣了。

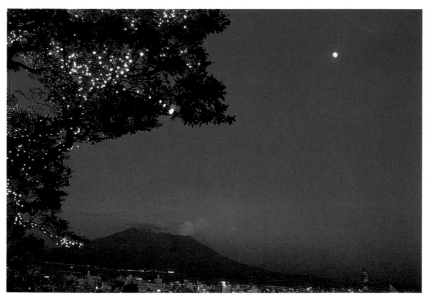

為了表現照明燈光線與夜景的氣氛，故意做UNDER處理。

鹿兒島／35mmSLR、20mm鏡頭。f8自動曝光(-1/2EV)。ISO100底片。

◀神奈川‧箱根／35mmSLR、35-135mm zoomlens。f5.6AE曝光(-1EV)。ISO100底片。

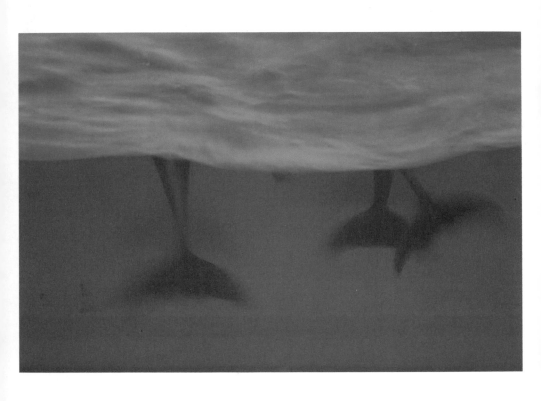

聽到他們的聲音時，即是踏上旅途的開始。
究竟去向何方？
我生生不息地穿越碧綠透明的時光而去。

—— Deep Blue Hours ——

表現的重點

想要拍攝水箱中景物時，由於玻璃表面反射作用，以致拍入許多奇怪的東西。若水箱內很亮，相機的地方暗的情況下，不需花費太多工夫即可；但，若非這樣的話，**拍攝玻璃窗內景物時，應緊靠鏡頭**，以防止玻璃反射。這是一張配合海豚的動作、高底片感度的攝影寫真（參照125頁）。利用防止手晃動的快門動作，所拍攝的照片。

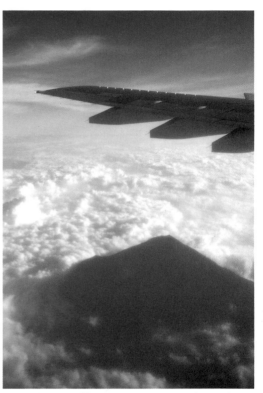

由飛機上拍攝地面時，利用橡膠遮光罩（橡皮狀），十分方便。不僅可緊緊地貼近，也可防止攝影時手的晃動。
富士山上空／35mm SLR、20-35mm zoomlens。f5.6自動曝光（＋1EV）。ISO100底片。

◀ 故意的部分取景。可予人想像被切割的窗邊景象。
千葉／35mmSLR、85mm鏡頭。f5.6自動曝光（＋1EV）。ISO100底片。

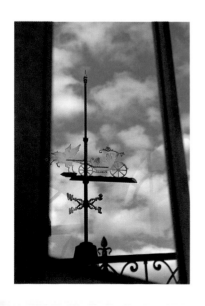

◀ 千葉・鴨川／35mm SLR、80-200mm zoomlens。f5.6自動曝光。ISO100-400底片。

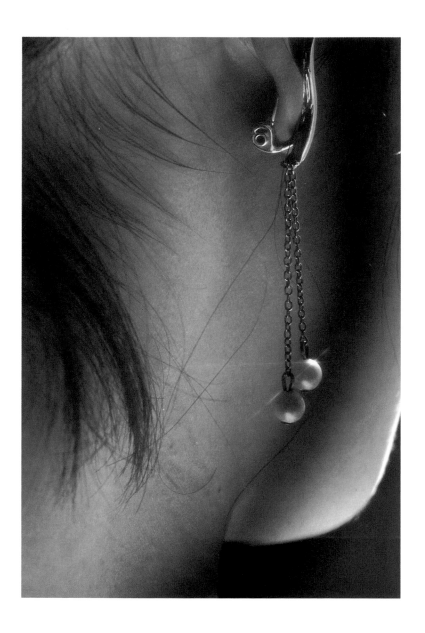

如此神秘的光輝，想要訴說什麼？
當時，我也毫不知情。如果，可以重相逢……。
今日，相思、嗟嘆的我，只是個愚癡、自私的人們罷了。

—— Egoist ——

表現的重點

照片上，也能將首飾表現得如上華麗。能夠如此直截了當地表現，正是濾光器的功能；但也不是毫無選擇。

建議使用能表現出華麗景觀的十字型濾光器最好。

可強調閃耀奪目、明亮的部分；也能以十字型光，表現出華麗的格調。另外值得推薦的理由，是因爲可以輕鬆地在對光鏡內確認其效果。

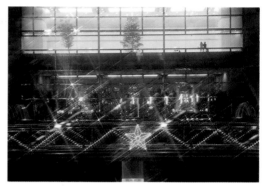

聖誕節。強烈地強調華麗的照明。屬於二人的夜。
橫濱・櫻木町／35mmSLR、135mm鏡頭。f8自動曝光。ISO100底片。

建議

濾光器有表現出十字形等各種形狀的種類，但，還是建議採用十字形較好。在強烈明亮及點光源部分，可出現良好效果；在大光源部分，卻無法表現美麗畫面。

最適用高性能中望遠鏡頭，縮小2-3光圈，可拍攝到有中心點的美麗十字架形狀的光。

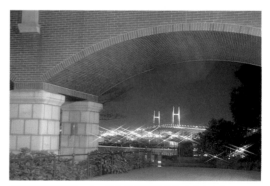

強調遠景的明亮。小小的主要攝影對象物上的十字形光，顯得耀眼奪目。
潢濱・五月橋／35mmSLR、35mm鏡頭。f8自動曝光（＋1EV）。ISO100底片。

◀ 札幌／35mmSLR、85mm鏡頭。f5.6自動曝光。ISO100底片。

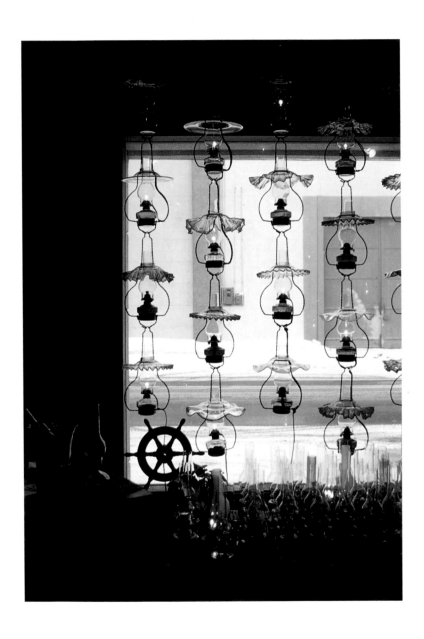

如果將街道上所有的燈點燃，行人是否會注意到呢？
想要留住原來風貌，將燈全部熄滅的我，是否太任性了呢？
但，為了能與妳重逢，無論如何……。

Lamp

表現的重點

必須考慮光的位置的是，透明水晶玻璃的攝影。注意觀察光線由何處而來，始可產生透明感等等……。

超逆光攝影，可使水晶玻璃閃閃動人。
平面的光線，由正後方照射時，水晶玻璃形狀極為明確。若將液體注入其中，光線由正下方照入，此時，更顯得亮麗動人。即使錯誤，也應避免光線由正面照射。因為質感會喪失殆盡。

建議

順光時，可表現出調和的色彩對比，但不易處理平面與質感的攝影畫面。斜光可表現出立體感，但色彩對比度容易變高。逆光則可拍攝出滑柔的質感及透明感，但必須嚴格控制使陰影部分呈現明亮的光線處理。以逆光拍攝玻璃類景物最佳；另外，應配合攝影目的，慎選光源。

由正上方投射聚光於正後方的光線＋美酒上。美麗的琥珀色彩……。
橫濱／35mmSLR、100mm鏡頭。f11自動曝光。ISO100底片。

逆光拍攝的紅葉，宛如剪影般地掉落在傘上。
逆光拍攝的傘的對比，極為有趣。
新寫・佐渡島／35mmSLR、35-135mm zoomlens。f5.6自動曝光。ISO100底片。

◀ 小樽／35mmLS、35mm鏡頭。program自動曝光。ISO100底片。

79

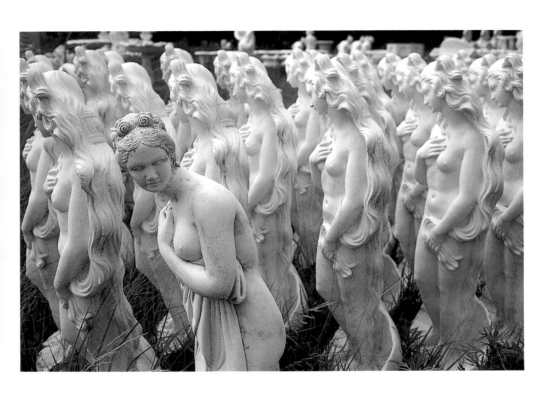

我的維納斯

真正了解自己，已是多久以前的事？
害羞，將她點綴得更美麗耀眼。
不像任何人，只是我的維納斯。

Venus

表現的重點

對於街道、城市、鄉村、所到之處等的有趣事物，都能仔細觀察、注意。一直都當作是相機、鏡頭的眼睛。

攝影的根本，在於**用步履找尋作品主題**。

有一天，突然發現一群維納斯塑像。這群維納斯們，不知究竟在想些什麼？拿起相機的當兒。突然一個維納斯轉向著我！在找尋攝影對象物方面，選擇有格調的景物最好。因為如果都是同一型態的話，會顯得太平凡無趣。同一型態中，如果有一與眾不同的景物時，會予人加深印象。

好冰涼的感覺呀！剛泡澡過的啤酒，一定是最可口！
橫濱・元町／35mmSLR、16mm鏡頭。f5.6自動曝光（＋1/2EV）。ISO100底片。

◀ 神奈川・箱根／35mmSLR、80-200mm鏡頭。f8自動曝光（＋1/2EV）。ISO50底片。

81

旅途中，那充滿魅力的街道，
獲著我的心。令人滿足各種慾求的、
神秘、奇怪街道。

—— Mysterious Road ——

表現的重點

拍攝料埋時，須有令人垂涎三尺的感覺，
也就是所謂的激發感。可令人感覺這種激
發種感，而且有強調作用的，正是水氣的
表現。

以逆光的光捕捉激發感，可刺激人們感覺
美味的嗅覺。

須注意順光時，不容易拍攝到完美的水氣
畫面；以及，完全逆光時，會喪失畫面立
體感。

逆光攝影呈現美麗的金髮畫面。由於背景色彩黑暗，更
能襯出頭髮的質感。

名古屋35mmSLR、28-70mm zoomlens、f5.6自
動曝光。ISO100底片。

▶ 美麗耀眼的蘆葦。秋天長長的斜光，將蘆葦染上一層微
微的紅黃色彩。

　厲木・奧日光／35mmSLR、200mm
zoomlens。f5.6自動曝光。ISO100底片。

◀ 橫濱・中華街／35mmSLR、35-135mm
zoomlens。f5.6自動曝光。ISO100底片。

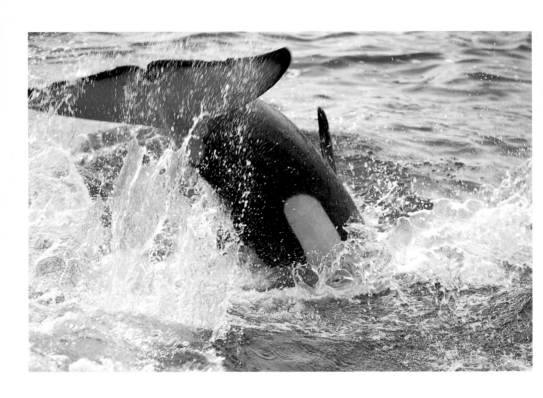

跳得愈高，飛沫也愈高；
可見到你那得意的姿態。宛如像自己的事一般，
在旁聲聲歡呼的你。

— Spray —

表現的重點

拍攝動作激烈的景物時，極為不易取得焦點。

但，使用AF（自動焦距）相機的話，即可利用焦點，圓滿地捕捉激烈動作的畫面。

若能掌握時機，對於這種利用動體預先測功能的攝影，其實並不困難。

只須仔細觀察魚虎由何處跳躍出來即可。

建議

AF（自動焦點）相機的動體預測功能，在於了解攝影對象物的動態之後，可準確抓住焦點。

以優先考慮快門速度的連續攝影方式，設定快速的快門速度（1/500秒以上），AF的動體預測功能，可達相當成效。

快速按下快門拍攝的動態寫真。風鈴的靜止部分與風吹動部分的對比，十分有趣。
木曾．奈良井宿／35mmSLR、100mm鏡頭f5.6 1/125秒。ISO50底片。

◄ 千葉．鴨川／35mmSLR、200mm鏡頭。1/2000秒自動曝光。動體預測AF。ISO100底片。

是為了誰而改變的命運？上帝？自己？還是喜愛的人？

絕非毫無理由！

美麗的命運，是……。今日，是為了我。

—— Reincarnation ——

表現的重點

利用閃光燈，表現動態！接受閃光燈，或是太陽光的照射，永不停止此生命跡象。魚兒們充沛的精力，藉由慢速同步攝影（參照113頁），表現淋漓盡致。技巧在於

利用閃光後，快門有時間空隙的當時，此時即是表現動態的最佳時機。基本上，閃光燈也有停止攝影物動作的功能，但這也是表現相機技術的時候了。以快門來控制靜止或動作。

利用閃光裝置，使動作停止的寫真。使動作敏捷的昆蟲，也能動也不動地靜止著，即是使用閃光燈的效果。由攝影物的上方，使用反射板的閃光攝影。

故里／35mmSLR、100mm長鏡頭。f8自動曝光。使用閃光裝置＋專門code。ISO100底片。

◀ 長野・戶隱高原／35mmSLR、35-70mm zoomlens。f8.1/8秒慢速同步閃光裝置。使用閃光燈。ISO100底片。

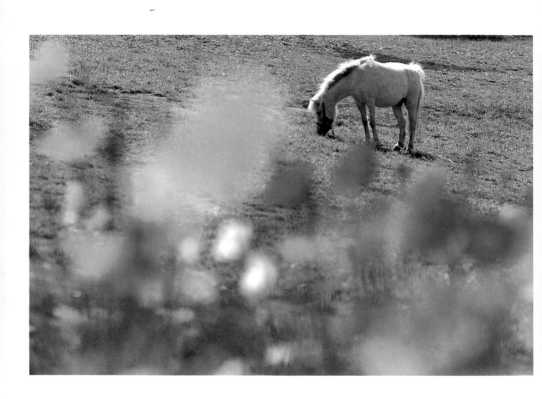

暫時拋開時間；與你一起渡過如此漫長、
悠閒的一天。回溯到騎著馬
玩耍的童年，才發現一天為何如此地漫長？

── Endless Day ──

表現的重點

當我們想要眺望遠處時，往往會無視於眼前的事物。但如果是遙遠又寬廣的景物時，不能將目光僅集中於一點，拍攝畫面。

因此，就利用前面景物模糊處理的攝影方式，使不必要的地方，不會顯露出來，藉以提高視覺效果。

也可呈現出想要強調的地方。但此時須注意的是，攝影鏡頭盡可能緊靠前面模糊處理的主題景物，則效果較佳。

同色系的模糊前景，更能有效地提高視覺。
廣島‧宮島／35mmSLR、100mm鏡頭。f2.8自動曝光。ISO100底片。

建議

前景模糊的攝影效用有三點：1.隱藏不想令人見到的事物。2.表現夢幻般影像。3.立體感的描寫。利用模糊量大的望遠鏡頭較佳。但須注意的是，前面模糊處理的主題景物，基本上應採取淡色系、或逆光等的透明感處理。光圈開放F值為基本值。

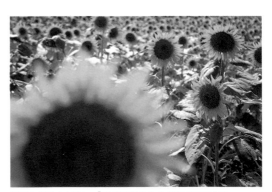

強調自我的向日葵。「猜猜拍攝的主角是誰？靜待作品完成後的解答」，我……。
山梨‧明野／35mmSLR、80-200mm zoomlens。f5.6自動曝光。ISO100底片。

◄ 北海道‧日高農場／35mmSLR、200mm鏡頭f2.8自動曝光。ISO50底片。

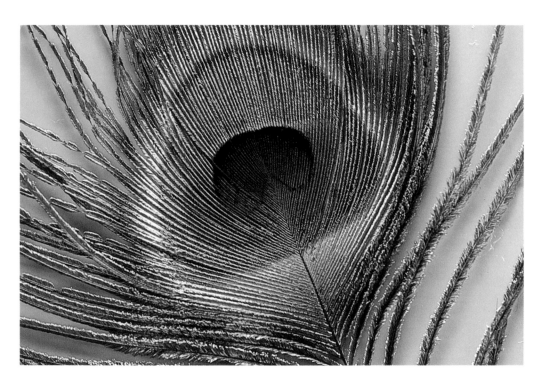

上天贈與的禮物!!其美麗的光輝,
比起任何高價位的寶石,都來得燦爛輝煌。
送給您做為禮物。

Gift

表現的重點

在超近距離攝影（等倍以上）的世界裡,
可看到肉眼所見不到的事物。為了找尋攝
影對象物,曾努力地透過反光鏡觀察;但
今日,利用超近距離攝影,大可發現令人
不可思議的世界。

（孔雀的羽毛。斜斜地、柔柔地光線,呈
現美麗的光輝。）

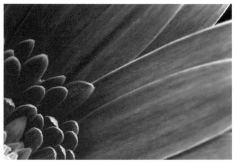

不知名小花的特寫。發現有趣、美麗的造型。利用自製
的AF構圖,找尋焦點。

35mmSLR、100mm長鏡頭＋特寫鏡頭。f16自動
曝光。ISO64底片。

建議

利用長鏡頭＋特寫鏡頭（濾過器）組合而
成的AF（自動焦距）相機,享受超距離攝
影（自等倍至4～5倍的攝影）世界的樂
趣。也能縮小找尋焦點的範圍。若想要利
用AF,簡單地找尋焦點,可使用自製的AF
製圖（寬10mm、長30-50mm。利用自己
喜歡的構圖）。只需將鏡頭對準攝影景
物,即可迅速找到焦點。而且,在製製功
能方面,也有非常好的成效。

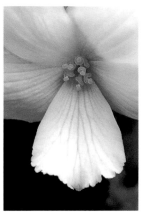

用肉眼只能見到純白的姿
態;利用長鏡頭,更能捕捉
其細緻、美麗的容貌。

35mmSLR、3-1x macro-
zoom。f8自動曝光。ISO
100底片。

◄ 35mmSLR、3-1x macro-zoom。f11自動曝光。
ISO100底片。

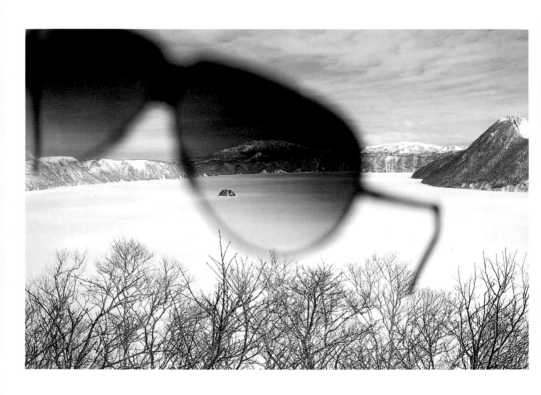

如此耀眼、閃亮的雪白，在我的心中，
竟是變得那麼遙不可及！
悄悄地窺視眼鏡那端的絕色美景。

——— Blinding Scenery ———

表現的重點

擺設太陽眼鏡的原因有二：其一，製造引
人注目的場景。其二，防止刺眼。

當然，這裡並非防止陽光刺眼的理由，而
是讓畫面有遠近感，強調島嶼的作用。

**那付太陽眼鏡，正是給予平凡風景，小小
衝擊的主因。**

攝影秘絕在於，使用配合場景用，令人加
深印象的小裝飾品。

適合景觀的小裝飾品，舉凡任何身邊的物
品都可以，如：首飾、化妝品、書、筆相
機、門廊、帽子等等，不勝枚舉。主要在
於加深美麗印象即是。

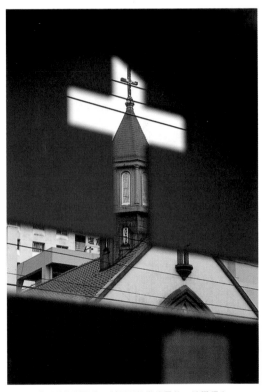

透過十字形狀的洞孔中，所看到的教堂風貌，總覺得有
股神秘感。

鹿兒島・JOVIAL教堂／35mmSLR、28mm鏡
頭。f8自動曝光。ISO100底片。

◀ 北海道・摩周湖／35mmSLR、35mm鏡頭。f8自
動曝光（＋1EV）。ISO100底片。

姿態 Silhouette

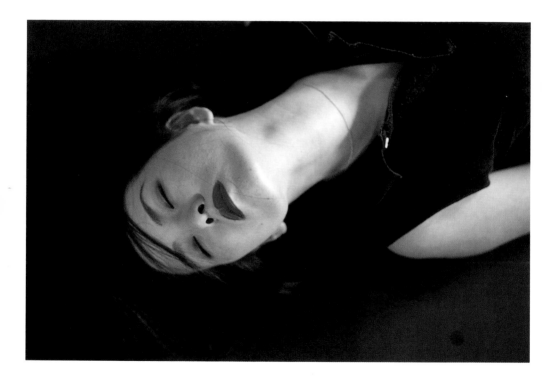

如此地閉上雙眼，是否能夠一起做夢？
不容易做同樣的夢啊！
至少，今天……。

—— One Dream ——

表現的重點

想要表現成熟、氣色、氣派、穩重的感覺，應統一使用深色系較佳。我利用此攝影方法，可以使想要呈現成熟感覺的女性，整體改觀。尤其是日本女性的髮色較**軟色調處理時**，是能使女性改變予人的印象的一種攝影技巧。

這是以橫臥姿態，呈現美麗脖頸，洋溢成熟韻味的寫真。

建議

軟色調並非總是予人整體黯淡的感覺。可使用於深色調處理攝影物時。此時。膚色須適當曝光處理才行。

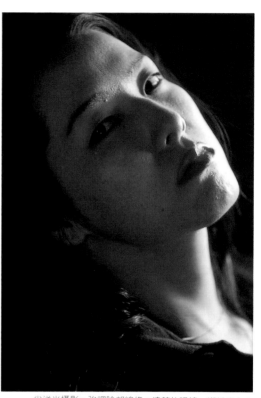

半逆光攝影，強調臉部線條。清楚的眼線，襯托出女人的神韻。
35mmSLR、100mm鏡頭。f5.6自動曝光（-1EV）。ISO100底片。

◀ 35mmSLR、100mm鏡頭。f4自動曝光（-1EV）。ISO100底片。

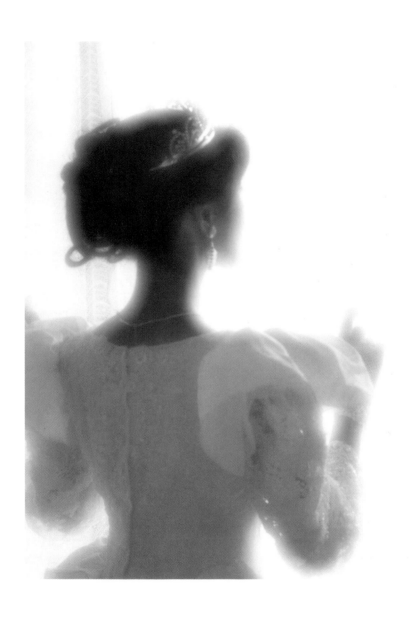

窗外明亮耀眼，直達希望之路。
但是，她仍感傷地、處處覺得徬徨。
無論是過去、或未來。

— Recollection —

表現的重點

想要表現年輕、清曦、清爽、天眞無邪等等，在於畫面整體予人明亮的感覺。但，不只是曝光部分明亮，攝影對象物本身也須明亮，以淡雅色處理才行。

用硬色調處理是呈現年輕與清爽感覺的攝影技巧。

望著窗外的背影；白色的洋裝與窗簾利用同一色彩組合的寫眞。

建議

硬色調處理，是以淡色調或明亮色調爲基礎的一種攝影方法。不只是表現明亮感覺。一般日本女性的髮色較黑，硬色調處理較爲不易；但若戴上帽子、頭部特寫等，稍做處理的話，可呈現極具效果的畫面。

▶由黑髮的部分切割後的寫眞。以膚色與白色洋裝，表現出年輕的感覺。（右上）
35mmSLR、100mm鏡頭。f5.6自動曝光（＋1EV）。ISO100底片。

▶由窗戶外而來的強烈、眩眼的光線，使整體有明亮的感覺，表現出清晰感。
35mmSLR、85mm鏡頭。f4自動曝光（＋1EV）。ISO100底片。

◀35mmSLR、135mm鏡頭。f4.1/60秒。ISO100底片。

被她牽引著、漂流到水面，好不容易來到這裡的我，
卻無法游泳。但是，清柔的流水，
仍輕輕地靠近著我。

—— Temptation ——

表現的重點

用裸體，是要表現什麼？是女性具有的優
美、溫柔的身體構造？還是她的妖豔？
被這男人所沒有的、不可思議的魅力所誘
惑的人，不只是我而已。
不要覺得不好意思，由各種視點角度，**靠
近拍攝女人特有的美麗月同體與妖**　，始
能捕捉到她的魅力所在。

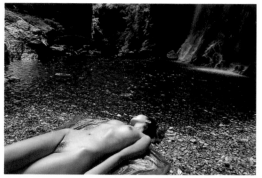

與大自然的調和。想要澈澈底底地全身舒暢時……。
35mmSLR、20mm鏡頭。f5.6自動曝光。ISO50
底片。

建議

戶外的裸體寫真，可讓人回到自然界中，
真正的自我面貌，忘卻文明社會的種種慾
望，歌頌自然與人類共存的奧妙。
古時候的繪畫世界中，雖有為數不少的裸
體描繪，但大多屬靜態理想派的表現，如
今在照片上，卻可呈現真實、豔麗、動態
的感覺。因此在呈現肌膚的質感與整體的
調和上，顯得極為重要。

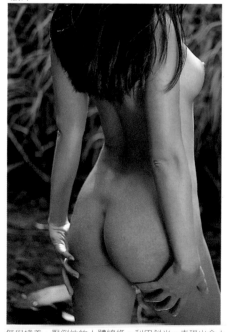

◄ 35mmSLR、100mm長鏡頭。f2.8自動曝光。
ISO100底片。

無與媲美、壓倒性的人體線條。利用斜光，表現出令人
印象深刻的線條。
35mmSLR、135mm鏡頭。f5.6自動曝光。
ISO100底片。

99

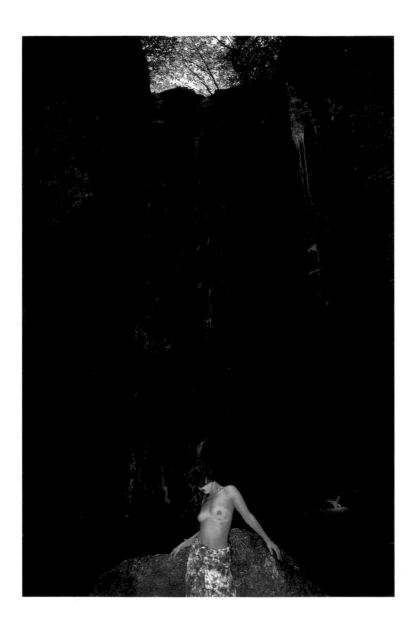

我能赦勉她所犯下的過錯。但不知上帝是否會
懲罰這些錯誤呢？她能理解，
自己的美麗卻成為一種罪過……。

Crime

表現的重點

使用聚光燈的光線，不容易表現自然的感
覺。但這也是一種訓練，聚光攝影時，必
須抓住時機。擅用這種光線的話，在風景
攝影層面上，可呈現強而有力的感覺。
由肌膚測量portrate的話，較接近適當曝
光的值，因此在接受聚光燈的光線照射
後，應儘快利用聚光測光，拍攝畫面。

建議

照片（相機）在測量攝影對象物的反射光
後，決定曝光。此時，設定反射率18%為
標準值，且做為相機的控制標準。因此必
須在白色UNDER時←正修正；黑OVER時←
負修正處理。拍攝人體肌膚時，接近標準
反射率18%（嚴格來說，日本人的膚色為
＋1/2～1）（參照25、27頁）

由於聚光燈的光，使得周圍顯得黯淡，因此可強調人物
的表情。

35mmSLR、35-70mm zoomlens。f5.6自動曝
光。聚光測光。ISO100底片。

◀ 35mmSLR、18mm鏡頭。f4自動曝光。使用反射
板。聚光測光。ISO100底片。

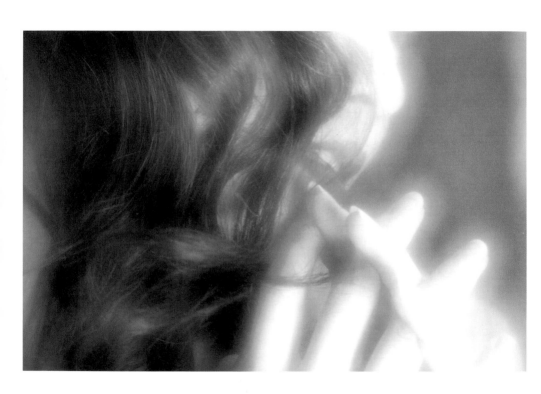

她那纖細的手指、紅唇、及秀髮，
傳達對我的思念。
比任何言語更深情、來自妳的消息。

Message

表現的重點

以女人為取景對象的夢幻般攝影手法，是
極具魅力的。以明亮、柔和印象……。
**表現此夢幻般感覺，最適合以軟色調來處
理。**但不應只利用鏡頭；若不擅用光線，
畫面會產生模糊狀。須正確地呈現軟色調
感覺才行。

建議

軟色調（軟焦點）的效果有：(1)夢幻般感
覺。(2)色調的調和柔順。(3)感覺肌膚光
滑、優美。想要完美地呈現這些效果，必
須具有由軟色調鏡頭特有的明亮部分（明
亮處），拍攝陰影部分（暗處）時，開放
處理則柔軟度變大，縮小光圈則柔軟度喪
失的概念。因此宜利用斜光～逆光攝影最
好。而且，淡色系較其他色彩的柔軟度更
大。

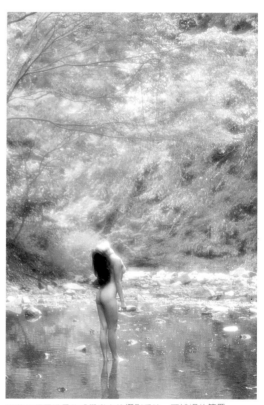

綠蔭使得周遭景物感覺變大的攝影手法，可捕捉住籠罩
在雄偉的自然界中，柔和的氣氛。
35mmSLR、100mm softlens。f2.8自動曝光。
ISO100底片。

◄ 35mmSLR、85mm softlens。f4自動曝光。
ISO50底片。

是妳告訴我的，展開笑顏……，
所有的煩惱，將煙消雲散。
宛如是營造幸福的魔法一般。

―― A Smile ――

表現的重點

微笑也能表現溫柔感覺的。
捕捉女性之美，在於表現其溫柔的感覺。
想要表現溫柔的感覺，整體應籠罩在柔柔
和的光線下。
可利用使濃淡差十分接近的光線。

建議

彩色底片有使濃淡差接近的功用。
底片的濃淡差（明暗差）大時，色彩對比
高，那是因為會犧牲某一處的光線。因
此，想要自由調整濃淡程度時，應向著反
射板。如此一來，可將攝影對象物的陰影
部分，變為明亮；但若太亮時，視覺上反
而會覺得不自然，因此，只須在必要的地
方變為明亮即可。

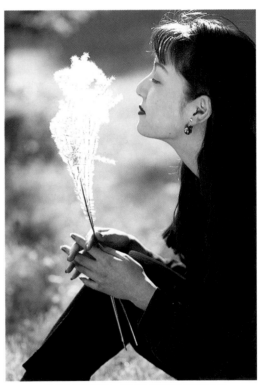

利用逆光拍攝的耀眼蘆葦。秋天的陽光表面像是強烈
地、其實卻是十分溫柔地籠罩著大地。利用反射板在畫
面中心，反射臉部表情，儘可能營造柔和的光線。
**35mmSLR、85mm鏡頭。f2.8自動曝光。ISO100
底片。**

◄ 35mmSLR、135mm softlens。f2.8自動曝光。
ISO50底片。

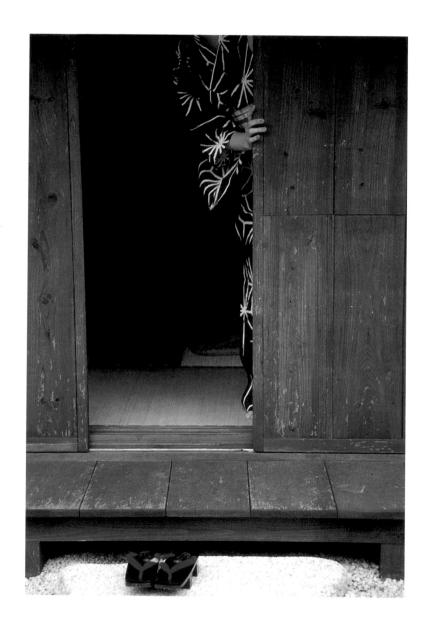

還記得那天的約定嗎？手牽著手，
一起去廟會的情景，彷彿昨天才發生似的，
卻……。變為大人的妳，身著名叫害羞的衣裳。

—————— Promise ——————

表現的重點

予人想像空間的攝影。由身段的特寫鏡
頭，想像她的容貌。
一定是個美人兒……，**想像的心境，在於
培養感性的認知。**
不只是捕捉面部表情；對於身體的一部
份，尤其是腳底，也具有顯現女性美的表
情。

建議

拍攝人物表情時，只有面部表情十分優
美，也未必能表現出內在的美感。因為身
體姿態，也具有美麗的表情，而且是活生
生的表情。如果拍攝表情生動的手、腳的
姿態、嘴角或眼角、調和的各部位等等，
具有魅力的人體姿態，則可刺激我們的想
像力。

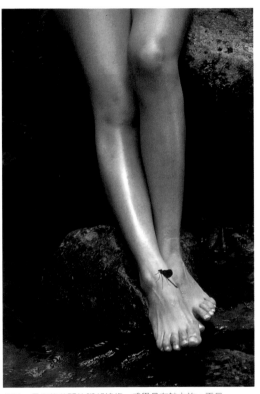

修長、柔和的美麗的腳部線條。感覺具有魅力的，不只
是男性而已……。
35mmSLR、35-135mm zoomlens。f5.6自動曝
光。ISO100底片。

◄ 35mmSLR、28-105mm zoomlens。f5.6自動曝
光。ISO100底片。

107

光之樂章 Cry of Light

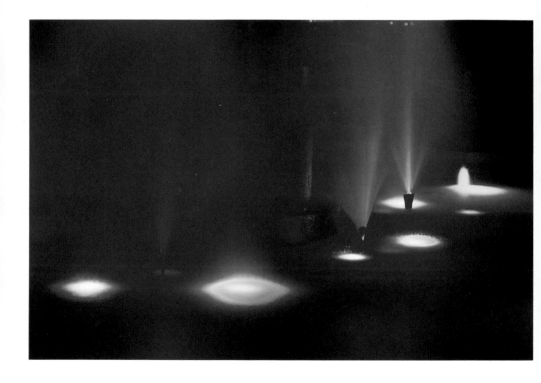

在無人的公園裡，開始響起光與水合奏的交響曲。
燃燒火燄般的光，彷彿是令人渴望的、水的樂章。無任何聽眾，
也無樂隊指揮的舞台，只是每個夜晚，音樂家們悄悄的演奏時間。

Symphony of Light and Water

表現的重點

水與光的合奏曲，彷彿戀人們休息的地方。藉由水的跳動及光的位置、色彩等，**清楚地感覺到它的節奏感。**

當然是以慢速快門的曝光拍攝，但，請仔細觀察水的跳動的情形，之後，拍攝各種變化畫面，最後選擇均衡度最佳的畫面。焦點在於中心點。

建議

公園等地方的噴水，水的跳躍有各種變化。同時，光也有不同的變化。須仔細看清楚水的跳動與光的變化，計算秒數，感覺出節奏感之後，按下快門。

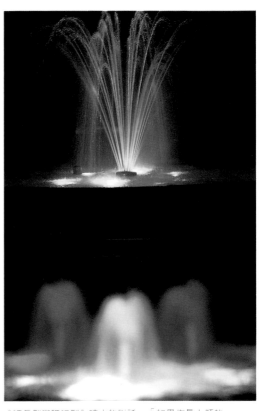

〝細長型與肥短型〞噴水的對話。「如果你是人類的話，會選擇哪一種人生？」
須注意：依水量不同，而有不同的攝影方法！
東京・西葛西／35mmSLR、200mm鏡頭。f8.4秒曝光。ISO100底片。

◀橫濱・山下公園／35mmSLR、200mm鏡頭。f11.2秒曝光。ISO100底片。

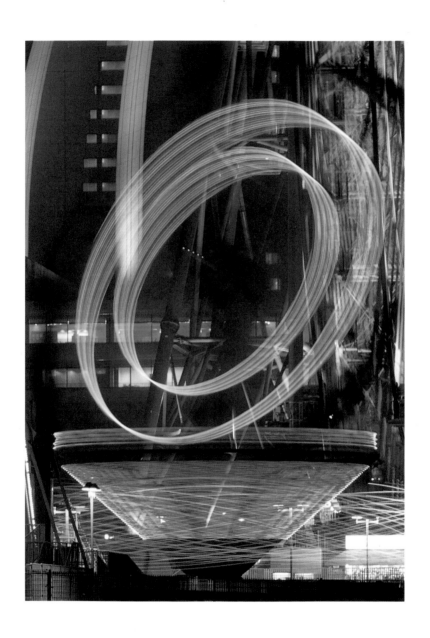

如果可以進入光線裡面的話，想必昨日以前的、
那些想要忘卻的回憶，會消失無蹤。光，卻往城市裡流竄，
最後會停留在何處⋯⋯。記憶，永遠無法抹滅。

Into the Light

表現的重點

美麗的光軌跡。光的型態有線條型、曲線
⋯⋯等等。有趣的造型，可營造攝影樂趣。
bulb(B)＊製造光的造型，觀察光的跳動，
同時決定秒數。也可利用自動曝光攝影，
但無法計算光的造型。又，光圈以f8-11為
基本值，可迅速、正確捕捉到光的軌跡。

A

建議

按下快門按鈕，則會開啓快門，這種開
啓、關閉的結構，即是bulb(B)。在按下
快門當時，也同時曝光。

自動相機決定曝光時，以開放F值測量，換
算之後，做曝光處理。例如：f2.8.2秒時，
則為f2.8←4←5.6←8、2秒←4←8←16秒，
即是變為f8.16秒。

另外一張以f8.32秒拍攝。

B

光軌跡的攝影寫真。A、B都是以f11光圈，街燈呈十字
型的畫面。（太陽光進入畫面時，以f11-16光圈）。A
畫面為車子前燈的光軌跡，B畫面為車子後燈的光軌
跡，二者的光軌跡顏色不同。

◀ 橫濱・櫻木町／35mmSLR、200mm鏡頭。f8
bulb20秒曝光。ISO100底片。

為了妳，照亮整個夜晚；因為想讓美麗的妳，
隨時都能閃亮動人……。淒美的櫻花。
妳可知曉守著這個無常之夜的我。

Night of Transience

表現的重點

利用閃光燈，可拍得近處明亮的畫面，但
光線達不到的背景，會顯得非常幽暗。
即使以自動攝影，須了解閃光燈照射的範
圍，仍是有極限的。
**使得光線達不到的地方，也能拍得明亮的
畫面，則是同步閃光裝置用的技巧了。**
由於能拍得明亮的背景，可廣泛地應用到
黃昏、夜景、室內攝影等範爲。又，手持
的快門速度爲1/30秒。這裡是以超低速快
門拍攝，利用三角架，可防止手的晃動。

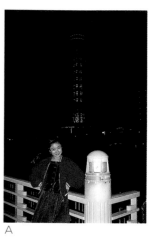

A

建議

所謂同部閃光裝置，使快門速度變慢的閃
光攝影技巧。自動機種有各式種類，請詳
細閱讀使用說明書。一般而言，符合背景
的明亮度，宜設定在1/60～1秒左右，而
且，須利用階段式曝光。

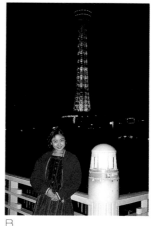

B

拍攝紀念照嗎？A畫面爲普通的閃光攝影；B畫面爲利
用1/30秒的同部閃光裝置的閃光攝影。請注意二畫面上
背景處的高塔景象！

◀ 名古屋・中央公園／35mmSLR、20mm鏡頭。
f8.1/2秒。使用閃光燈。ISO100底片。

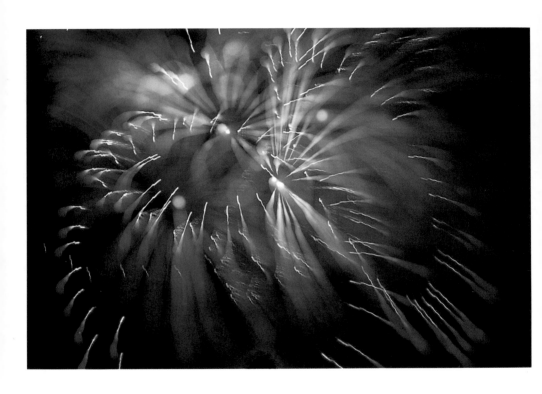

每年夏季來到此地，越發覺得光輝耀眼，
也越發激起對她的想念。那是幾年前的夏天吧！
或許，那時候我説不定只是個孩童罷了。

Summer Remembrance

表現的重點

彷彿點點鉤子……令人吶喊的煙火。華麗
的煙火，在夜空中……。最後留下的只是
虛幻無常。不要俗不可耐的印象，希望能
做為自己永遠的回憶……。
煙火用的攝影技巧，並不複雜；**利用punt
brush，可呈現有個性的畫面。**
曝光中，連續轉punt ring，轉移焦點。依
旋轉速度的快慢，使得光線的變化角度不
同（參照117頁）。

建議

煙火攝影的基本資料為f8.bulb（B）。ISO感
度為100。在鏡頭上製造gap（用黑厚底
板，做成圓筒狀也可以），打開快門，鎖
上相機之遙控自拍裝置。鏡頭向煙火，放
開gap；曝光結束時，恢復gap，可如此
重覆使用。
又由於bulb時反光鏡十分黑暗，應在閃光
燈的部份裝上slide mount，以代替反光
鏡，方便使用。

35mm frame
(mount)

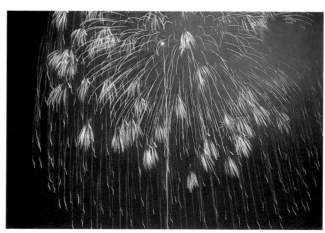

拍攝有趣造型的煙火，已成為今日攝影的主流。將令人
感動的畫面呈現出來吧！

◀ 鳥取・米子／35mmSl R、300mm鏡頭。f8.bulb4
秒。ISO100底片。

橫濱／35mmSLR、300mm鏡頭。f8.bulb2秒。
ISO100底片。

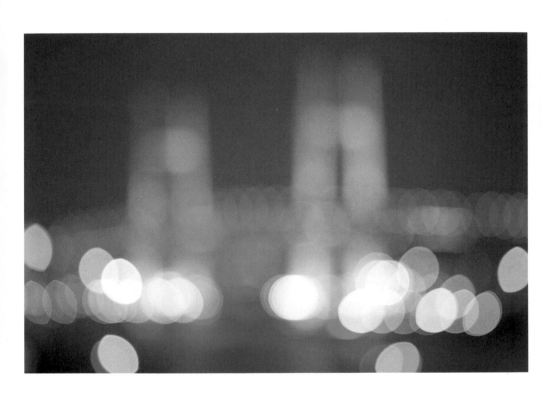

是否每個人都有這樣的夜晚？獨自一人眺望海洋時，
思念深深地沉入大海；那遙遠、
舊日的鄉愁化為泡影，泛出海面隨風而去。

— Nostalgia Sunk Into the Sea —

表現的重點

「這麼敏銳的鏡頭，為什麼焦點會不對呢？」「那是故意不對準焦點」「為什麼要使焦點成模糊狀呢？」「不是焦點模糊，是out focus」。所謂out focus，是指故意錯開焦點。

在out focus世界中，可表現出夢幻般的畫面。實際觀察攝影物後，試著在反光鏡內，將色彩及形狀做模糊處理看看。若直覺地有產生任何反應，就是所謂的感性了！

建議

享受out focus世界的樂趣時，若只錯開焦點，則無法呈現此世界的真正風采。

選擇形狀明顯、色彩強烈、光結構良好的景物、效果最好。要使模糊狀看起來優美，宜使用望遠鏡頭。

A與B畫面是採用同一景物。A畫面由反射鏡頭特有的環型模糊狀（點光源或強烈明亮部份，全部呈現環型的模糊狀）構成；B畫面則為曝光中自由焦距（zoom）構成（參照45頁）。

橫濱・山下公園／35mmSLR、A為500mm mirror lens。f8自動曝光（＋1EV）。ISO100底片。B為100-300mm　zoom。f8自動曝光（＋EV）。ISO100底片。

◀橫濱・五月橋／35mmSLR、300mm鏡頭。f2.8自動曝光（＋1EV）。ISO100底片。

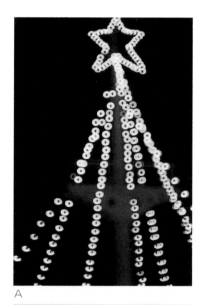

A

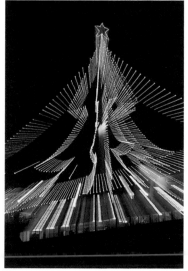

B

星星降落之夜，與她之間的故事，正式展開。
沐浴在星光下的街樹，再度甦醒，四周也隨之光彩奪目。
但是，在星光消失前，我們還有多少時間呢？

Night of the Falling Star

表現的重點

不顯眼的光，在經過誇大表現之後，也會
變成不可思議的影像。尤其在黃昏及夜景
的表現上，試著做做光線遊戲看看。

**做光的遊戲時，在於確認反光鏡內的光位
置。**

可利用自由焦距鏡頭(zoomlens)，改變焦
點距離的曝光中自由焦距（參照45頁）；
也可旋轉punt ring（參照117頁）。

這裡是在確定街燈照向高塔之後，利用曝
光中自由焦距拍攝。

為了表現強而有力、耀眼的椰子的光，在曝光中自由焦
距之後，稍微移開焦點，使光線滲透即可。
橫濱／35mmSLR、70-210mm　zoomlens。
f8.bulb30秒。
無使用濾光器的直接寫真。
曝光中自由焦距＋outfocus。ISO64底片。

◀名古屋 ・中央公園／35mmSl R、100-300mm
zoomlens。f8自動曝光。曝光中自由焦距。
ISO100底片。

令人心曠神怡、白天時的大海已無影無蹤；此時已變為
又黑又冷的夜海。悠遊於海上的客船，是否能克服如此
誘惑的寂靜…？客船裡，任誰也不再向外眺望，繼續著熱鬧的晚宴。

— Feast —

表現的重點

華麗的客船與寂靜海洋的對比。這是十足
表現海上景觀的寫真。藉著船上閃爍的
光，將大海的熱情，傳送到我心坎裡。
**要表現這種熱情的感覺，應利用彩色濾光
器。**不同的人表達不同色彩的印象（參照
51頁）；這裡是選用紅色濾光器。因為只
有紅色的濾光器，才會在海上顯得耀眼。
攝影時，須微妙地移動濾光器；因為靜止
攝影的話，會出現色彩交接的情況。

無使用濾光器的直接寫真

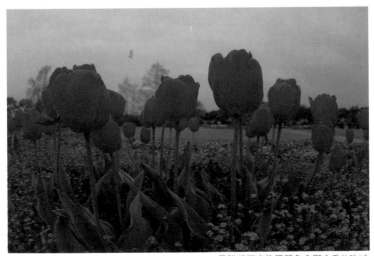

是誰將天空染了顏色？鬱金香的吶喊
……。紅色反而可令人加深印象。

◀ 橫濱／山下公園／35mm SLR、35～135mm
zoomlens。f8.30秒曝光（使用紅色濾光器時為20
秒）。ISO100底片。

神奈川／大船花藝中心／35mm
SLR、16mm鏡頭。f5.6自動曝光
（使用黃色濾光器）。ISO100底
片。

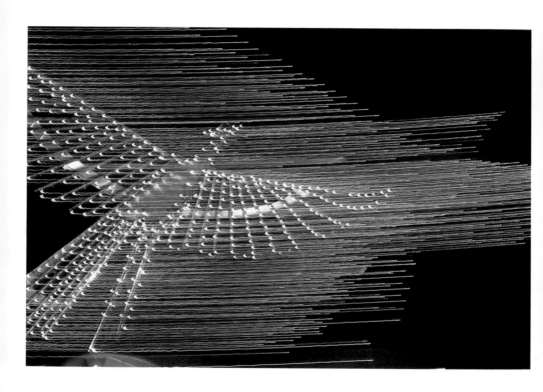

這份情熱，將會延續到何處……？
我乘著這隻火鳥，永不停歇地穿梭在夜空中。
抵達之地……一定是你的手腕。

—— Bird of Fire ——

表現的重點

這是最基本的靜止攝影寫真。但有時也想做做光的遊戲。

宜移動相機，呈現藝術化光線。火鳥·不死鳥為何飛翔呢？這是夜晚特有的攝影技巧。整體曝光為30秒。一半的15秒曝光為靜止狀態，另外的15秒曝光，做相機橫格處理（相機橫向挪動）。橫格處理的範圍，究竟到哪裡？是在反光鏡內確定橫格處埋量之後，事先在三腳架上做記號。橫格處理時，應均衡、滑順地移動相機；否則，點光源不會變為美麗的線光源。

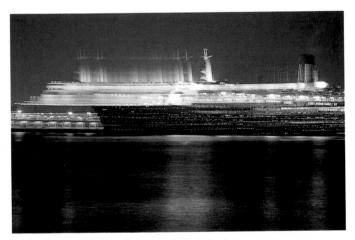

行走中的船，總是如此緩慢。偶而玩味一下速度感，也是十分有趣的事。
橫濱·山下公園／35mmSLR、180mm鏡頭。f11.40秒曝光（10秒曝光，剩餘部分做橫格處埋）。ISO100底片。

火鳥駐足的街道。

◀ 橫濱·元町／35mmSLR、200mm鏡頭。f8.30秒曝光。橫格攝影。ISO100底片。

交響詩

想聽聽宇宙傳來的聲音，那麼，來這兒吧！這兒的人，
會教我們的；像現在，我正聆聽的是，莊嚴的和聲，
他聲到的可是同樣的交響詩吧！

—— Orchestral Poetry ——

表現的重點

搖動不定、不可思議的光，彷彿黎明時分
的女神。並不是單純地通曉夜景攝影技
巧，就可以拍得如此的夜景。因爲這是在
普通的底片上，無法做出完整；的記錄。
**微暗（超低照度）時，適合使用超感度底
片**。將高感度ISO1600增加至6400感度
時，可捕捉到黎明時分、微妙的色彩組
合，呈現出不可思議的光線。
（其實，這是人工的黎明光線。不過，實
物拍攝，也是利用相同技巧。）

建議

所謂增加感度，是指提高顯像時的感度。
彩色顛倒底片具有改變固有感度的優點。
一般而言，可提高感度至＋2光圈左右
（ISO時爲200或400）。這裡1600←6400
即是所謂增感至＋2光圈；但仍須注意，過
度增感（將低感度變爲高感度）時，會破
壞色彩平衡。

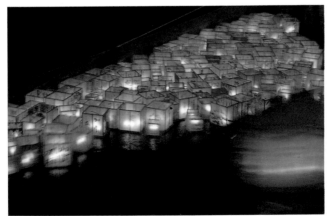

黑暗中漂流的燈籠。肅靜的日本儀
式。並非全是流動的現象，應有平衡
的靜態與動態的取景。
石川・金澤／35mmSLR、50mm
鏡頭。f5.6自動曝光（＋1EV）。
ISO400-800底片。

◀北海道・宇登呂／35mmSLR、28mm鏡頭。f8.4
秒曝光。ISO1600←6400底片。

126

魔法

彷彿是電影的最後一幕。街道上，閃爍耀眼的光茫，
令人忘卻都會中的寂寥。今日住在這兒的人們，
都是美麗又温柔。獨一無二的魔法之夜。

Magician

表現的重點

若是眞實地描寫美麗的夜景時，將會有許
多絢爛奪目的畫面。利用魔法般道具，呈
現出華麗地、夢幻似地、彷彿令人窒息的
視覺效果。

保潔膜，就像是具有魔法般的濾光器。我
們稱此道具爲保潔膜，一般多使用於食品
上。使用時，可將敏銳部分與較柔和部
分，自由混合，隨著靈感，呈現出魔法般
的景象。

A

B

建議

鏡頭前貼上保潔膜。窺看反光鏡，同時確
定須要模糊處理的部分，之後，塗上唇膏
（或凡士林），讓光線滲透。須注意塗抹
過多時，會產生過度模糊。

而且，根據塗抹方式不同，會產生不同的
滲透效果，十分有趣。使用市面上銷售
的、具有大洞的紙板上貼上保潔膜，非常
方便。

落葉的景象。A畫面爲直接攝影。B畫面爲保潔膜＋食
用油（非常薄）攝影。令軟色調焦距濾光器汗顏的攝影
方式。

◀ 東京・永代橋／35mmSLR、200mm鏡頭。
f8.bulb30秒曝光。ISO100底片，使用保潔膜＋唇
膏。

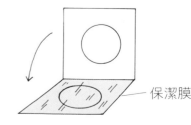

保潔膜

感性的構圖技巧

● 畫面

（參照32頁）

（參照28頁）

首先以按下快門的時機為優先……

快門時機，對於寫真作品而言，十分重要。快門時機即是可捕捉攝影景物的最合適的一瞬間。在拍攝風景時，有所謂的「四季的快門時機」；快速拍攝時，有「瞬間動作旳快門時機」；拍攝人物時，有「華麗身段的快門時機」；拍攝夜景時，有「光軌跡的快門時機」；拍攝花絮時，有「令人憐愛的快門時機」；拍攝孩童時，有「表情豐富的快門時機」等等。但，即使時機良好，畫面結構不良、太小，或有多餘景物，及色彩調和不佳時，攝影作品的魅力也會減半。因此，明確地區別主角及配角關係的「構圖」，變得極為重要；但無論如何處理畫面大小、色彩、平衡感、型態、配置、空間等，都須令人有古典或近代的感覺。

根據表現的目的，分別使用橫、直的畫面！

依表現的目的，分別使用直畫面，或橫畫面。橫位置時，有向左右擴展的寬廣感覺，同時，在視覺角度上不會感覺失調，有安定感。

至於直位置，則有向深處延伸及高度感。尤其利用廣角鏡，做遠近感的誇張描寫時，更可呈現向深處延伸的感覺。

● 相機位置

低角度（參照20頁）

（左右）

左位置（參照29頁）　　右位置（參照89頁）

高角度（參照75頁）

相機位置產生的視覺效果！

認為自己站立時的視線，是最佳位置的話，即大錯特錯。利用眼睛高度，做最後判斷的話，對攝影景物而言，往往並非最佳的角度。由於身高不同＝視線不同，會產生各種不同的景象。要判斷何處才是最佳角度，須培養觀察力。

稍微注意上下、左右移動方向，會發現最佳角度並不會太多。宜擅用腳的技巧，試著朝前後方向移動看看。

由低角度（仰角）向上看時，可表現穩重感、高度感，而且，穩定性也高；但不易具有豐富變化的視覺效果。

眼睛水平（眼睛的高度），由於是日常的視覺點，較易有安全感及整體感。但僅止於無缺點，是較平凡的表現。

由高角度（俯瞰）往下看時，可看透全體，也可看到平面後方。對於想要表現向深處延伸或遠近感時，十分有利。但，如果角度太高的話，反而會變為平面的感覺。

●鏡頭技巧

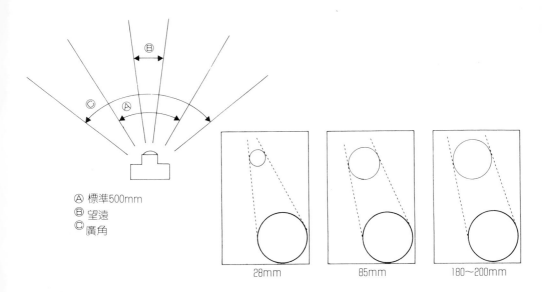

Ⓐ 標準500mm
Ⓑ 望遠
Ⓒ 廣角

28mm　　　　85mm　　　　180～200mm

確定表現目的！

記錄性攝影也可以。若無多餘的景物進入畫面的話⋯⋯。只要能捕捉到令人感動的畫面，可稱為優良的作品。有感覺地、能令人留下印象地、能單純地捕捉那份感動即可。

由肉眼看到的廣大視野中，將破壞主要攝影景物的多餘部分，全部清除。只留下自認為有用的部分即可。所謂「攝影是減法」，只要去除多餘景物，即可確定主要的攝影景物。

但，若過大、過度拍攝主角的話，反而會變得不顯眼。因為主角也須要配角的陪襯，才能脫穎而出。配角可以是物品、空間、也可以是顏色。因為，有時「攝影也是加法」。

很想了解這些鏡頭的技巧！

標準的鏡頭為50mm鏡頭，由於拍攝範圍接近人的視覺角度，可取得與肉眼同樣的寬廣效果。中望遠鏡頭(85mm-135mm)由於表現遠近感的模糊部分，接近人的視覺，可取得正確、自然結構的效果。

● 有力的左右對稱圖

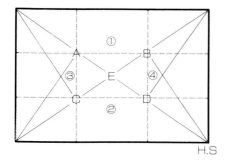

H.S

Ⓐ 下意識的活動
Ⓑ 自然印象的活動

Ⓐ 未來型：活潑、希望
Ⓑ 現在型：平凡、安定
Ⓒ 過去型：速度感、暗淡

Ⓐ 震憾、冒險
Ⓑ 舒適、清爽

Ⓐ 速度、穩重
Ⓑ 強而有力、意志力強

望遠鏡頭(180-200mm)由於接近人的眼睛注視點（視角中看得最清楚的狹小範圍），具有拉近近處、遠處景物的效果。也有能近看前景、中景、遠景的效果。大模糊狀也是特點，利用超望遠鏡頭，效果十分顯著。

廣角鏡頭（35mm以下）較視角廣，具有超越肉眼看到的寬廣效果。小模糊狀也是特點，由於接近攝影景物時，眼前景物變大，遠處景物變小，最適用於描寫遠近感的畫面。

構圖的基本在於有力的左右對稱！

有力的左右對稱，正是畫面構圖中的基本要件。是如何配置主角與配角、如何處理空間等問題的指引。

這是對於多數人的優良作品、靜態或動態的作品等，統計分析後，再加上我個人的經驗與想法，完全不浪費畫面空間，且充分利用的一種構圖方法。

構圖迷惑時，根據此構圖方法，可完成無懈可擊的作品。若想完成有個性的作品時，應拋棄論，才能有不錯的效果。在了解此有力的左右對稱原理的前提下，應切記靜止與動態的平衡方法。

（參照34頁）

（參照88頁）

（參照49頁）

依下記方式，可呈現有力的左右對稱圖。

首先，在畫面上拉出對角線。再由各個角度，畫出對角線成直角的垂直線。結果產生ABCD四個交點，及畫面中央交點E。與此交點AB連接後，形成線1.。，與CD連接後，形成線2.，與AC連接接，形成線3.與BD連接後，形成線4。線1.2.3.4.即是所謂三分割法的構圖方法。

現在，假設在B點設置主角景物，C點設置配角景物，會有到眼前來的感覺會產生速度感（動感）；相對地，在D點設置主角景物，A點設置配角景物，會有往裡面深處去的感覺。由於在畫面上對角線的ABCD交點上，設置攝影景物，可表現出〝動態及強力感〞；在線1.2.3.4.呈橫畫面或直畫面時，可表現出〝靜態、穩定性〞，因此若能將二者巧妙地組合，即是所謂有力的左右對稱構圖的精髓了。

●強調遠近與寬廣感覺的構圖

（參照38頁）

●隧道構圖

（參照39頁）

又，由於交點E在畫面中央，一般而言，不會在此交點上，配置任何主、配角景物，因為左右或上下的空間太大的話，畫面會顯得平凡。這種由小小的構圖，到不浪費畫面空間的大範圍構圖，可說是具有動人的力量，以及穩定性極高的構圖。

又利用面積比來構成攝影景物時，宜使用8比2～7比3，即1/3線。基本上儘量避免使用二分割法較佳（因為主角不夠明確，畫面顯得平凡）。以下是應用型態，利用三分割法，即使用對角線的八種變化的代表作品。並非各個單獨的型態，而是具有各種型態上所應用的〝隱藏味道〞的構圖型態。

強調遠近與寬廣感覺的構圖

利用廣角鏡頭將眼前景物變大，是利用廣角鏡遠近感的變化效果；而且，極端強調向內內延伸、高度及寬廣感覺的構圖方法。

最好使用畫面中，最長距離的對角線方向。而且，對角線長度不安定時，可呈現出動態感覺，或緊張狀態。

隧道構圖

進入隧道或黑暗房間內，利用人的視覺有找尋明亮的習性。具有1. 半強制性地將視線導引至畫

●三角形構圖

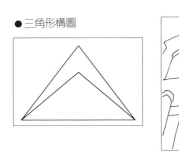

（參照68頁）

面中央；2.反而可強調隧道的功能。

基本上，依照明暗差，來提高視覺效果；周邊部份out focus之後，會產生各種變化。

而且，隧道構圖上不只拘泥於基本的隧道形式，也可利用窗戶框、車窗、樹枝、心型等自製的假景物。

三角形構圖

最容易感覺安定。三角形會令人立刻連想到山脈；但即使主角的形狀接近三角形，也不定是山脈的情況。

以山脈的例子而言，單純地將山脈放在畫面中央，則顯得正經八百的樣子。因此，應將山頂置於畫面上或下1/3線的地方，山脈與空間約成7比3，或8比2左右程度。

山脈面積大，或空間面積大，是依據攝影景物而定，選擇較重要的一方。山頂置於畫面下1/3線的地方，也可啟發畫面外的想像力，得到充分的高度感。

●曲線構圖

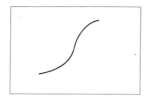

（參照36頁）

●Ｔ字（逆Ｔ字）構圖

（參照23頁）

曲線構圖

著眼於造形優美、有趣的曲線型態構圖。

適合構成曲線型態的攝影物，應是由高處往下眺望時，都能清楚地被看到。例如：海岸線或溪谷間的流水。

曲線構圖時，應著重於曲線的優美、巧妙的變化，及協調的感覺；如此一來，即可容易地表現出柔和感與優美感。

Ｔ字（逆Ｔ字）構圖

Ｔ字構圖的重點，在於簡單的構圖中。加強Ｔ字部分的視覺效果。如此，無論在畫面中台大或小的構圖，都能引人注目。

而且，畫面中央配置對稱的構圖時，可令人留下美好的印象，以及達到強烈的共鳴感。

對稱構圖與對比構圖

對稱由對稱型態構成，對比則由二個攝影對象物所構成。

● 對稱構圖

（參照46頁）

● 對比構圖

（參照42頁）

所謂對稱，即是由左右或上下，如鏡內影像般的對稱型態構成，可見到畫面中似乎有二個主角存在的樣子；但實際上，整體畫面僅由一個設計型態所構成。由於向著畫面中央（或外側），有引人注目的動態景物時，在畫面中央放置一個重點式的景物的話，則可形成一個更棒的對稱圖。

所謂對比，則是包圍中心點的二個攝影景物，都是主角景物，且相互地強調二者關係的構圖。除了能表現左右上下有趣的均衡感及巧妙的對比之外，同時，主要目的在於呈現更佳的效果。

直構圖與橫構圖

由樹木般似的、直豎的直線（垂直線），連續構成的攝影景物，比較容易表現出男性強而有力的感覺。但，只由連續直線構圖時，則顯的單調、平凡；宜在三分割線上或交點上，配置協調感覺的景物，而且，對角線上應有動態的感覺。

橫的直線（水平線），相反地較易表現出女性寂靜的感覺，以及神秘感。這種橫的構圖，也應依據強弱、濃淡，表現出協調的感覺。

● 橫構圖

（參照122頁）

● 直構圖

（參照69頁）

● 對角構圖

（參照52頁）

對角構圖

是一種利用對角線，呈現動態感與變化的構圖。這種對角構圖，可根據人的視覺，表現出動的感覺。須注意的是，由於畫面未做二分割，基本上，須以7比3的面積比例構圖較佳。

而且，須有相機應保持水平、垂直位置不傾斜的基本概念，但，若利用對角線的位置，無法取得水平或垂直時，有時，破壞這種形狀也無妨。試著積極接受冒險的挑戰吧！

格言集

四季

花

邂逅

後記

完成『感性的攝影技巧』之後，我才覺得像重獲自由。因為，不只由我一個人，另外還有一個我，共同完成這本寫真集；在完成之前，這個「我」緊緊地跟著我。

如今覺得，總算與他分開了。

編集在這本寫真集裡的作品，像是將我切割、如同拼圖般地一張張呈現出我內心深處的各種感性情愫；將它們全部整合後，那就是我，名叫「櫻井　始」的攝影家。感性，確實只屬於自己本身，無法成為任何人的。我覺得有些靦覥地想問一問各位讀者，不知是否認為世界上，像我這樣感性的人已所剩不多？

最後，在此出版之際，由衷感謝DOUBLE ONE企畫事務所的仲村敏雄先生，及GRAPHIC公司的中西素規先生等人鼎力協助。

櫻井　始

CONCLUSION

"Photography for Cultivating Sensitivity" has now been completed, and at last, I can be free. This is how I feel…this is how I feel. I say this because this photography book was not created by me, but by another "Me," who stuck close to myself until the very end. Finally, this "Me" has detached himself…such is the way I feel.

The collected photographs in this book, piece by piece, seem to have "cut" me, and like a jigsaw puzzle, each of the the various forms of sensitivities inside me became one. Once all the pieces were put together, the photographer in me, Hajime Sakurai, was born. Undoubtedly, this sensitivity is no different from my true self. I feel rather embarrassed to all the people who have viewed these photographs, and discovered everything about the real me, rather than just myself as a mere human being.

Finally, for the publication of this book, my heartfelt gratitude goes to Toshio Nakamura of Double One Planning Office, and Motofumi Nakanishi of Graphic-sha Publishing Company, Limited.

作者簡介

櫻井　始
HAJIME SAKURAI

1948年出生於山梨縣鰍澤町，畢業於東京攝影大學（現東京工藝大學）彩色攝影研究室。曾服務於出版社，1986年起成為自由攝影家。攝影分野範圍有風景、商業寫真、portrate、海外採訪攝影等。1986年擔任勞工局職業訓練指導員，取得攝影執照。1986年起擔任日本攝影秀「攝影教室」講師、日本攝影學園講師。另外，於旅遊雜誌及各主攝影專門雜誌上，有作品與文章發表、以及攝影比賽審查員、攝影指導、演講會等多種職務內容。其攝影作風範圍極廣，唯最近致力於追求自由影像的製作，以及著手於音樂＋影像的攝影。

1986年	「LARGE FORMATII」大型攝影技巧的攝影解説：駒村商會
1987年	「BEST OF FINE PRING」BW基本攝影技巧及表現（共同著作）：創作家3026
1989年	「異國風情‧伊斯坦堡」攝影展（富士攝影廣場、橫濱、廣島）
1989年	「JAPANESE HORIZON」portfolio：創作家3026
1989年	「日本的攝影史‧日本營業攝影史」編集人：（社）日本攝影文化協會
1990年	「花展博覽會上惹人憐愛的小妖精們」攝影展（大阪花展博覽會場）
1990年	「攝影傳達光的訊息」曝光指南（共同著作）：scenic
1993年	「光之旅客‧日本風景編」攝影展（富士攝影廣場）
1993年	「攝影日記」攝影展（米澤市民畫廊）
1993年	「光之旅客（日本風景編）」寫真集：日本攝影企畫
1995年	「日本童謠比賽」與joint：大倉山紀念館
1995年	TNN電視新瀉「輕輕鬆鬆進步的TV攝影教室」專叢演出
1995年	錄影帶「輕輕鬆鬆進步的TV攝影教室／風景編＋花編」：富士彩色銷售
1995年	「希臘都會風情」「光之旅客」大廳攝影展（日本興業銀行‧全國16支店）
1995年	「東京綠洲‧新宿御苑」攝影展：新宿御苑通訊中心
1996年	錄影帶「劇場‧構圖」

隨筆　柴田角

在音樂劇「悲慘世界」以英雄、柯塞特角色初出舞台後，繼續擴展「胖奇奇‧開門」的主題曲、專業比賽企畫等音樂活動，同時也活躍於隨筆舞臺上。

感性的攝影技巧

定價：500元

出 版 者： 新形象出版事業有限公司

負 責 人： 陳偉賢

地　　 址： 台北縣中和市中和路322號8F之1

門　　 市： 北星圖書事業股份有限公司

永和市中正路498號

電　　 話： 29283810(代表)　FAX：29229041

原　　 著： 櫻井始

編 譯 者： 新形象出版公司編輯部

發 行 人： 顏義勇

總 策 劃： 陳偉昭

文字編輯： 賴國平

總 代 理： 北星圖書事業股份有限公司

地　　 址： 台北縣永和市中正路462號5F

電　　 話： 29229000(代表)　FAX：29229041

郵　　 撥： 0544500-7北星圖書帳戶

印 刷 所： 皇甫彩藝印刷股份有限公司

行政院新聞局出版事業登記證／局版台業字第3928號
經濟部公司執／76建三辛字第21473號

西元1999年2月

國家圖書館出版品預行編目資料

感性的攝影技巧＝Photography for
cultivating sensitivity／櫻井始著；新
形象出版公司編輯部編譯，-- 第一版，-- 臺
北縣新店市：新形象，1998[民87]
　　面；　公分

ISBN 957-9679-34-7 (平裝)

1. 攝影 - 技術

952　　　　　　　　　　　　87002841